Sylvia's
Preserved
Flower
Design

花草慢時光
Sylvia
法式不凋花手作札記

用心回味・花草慢時光

我常說，自己心裡一直住著一個十幾歲的小女孩！很多時候，因為天生浪漫的性格，促使自己在某一個點執著，而回不了頭！

就拿習花這件事來說，極度的專注及投入的心力，在旁人的眼中看來，也許是瘋狂的，然而我卻非常享受與沉溺於與花草對話的每一段時光。

這些年，雖然常常因為出國進修，而一個人旅行。但在異地，偶爾也會有孤單寂寞的心情，這時花草自然溫暖的香氣，就是讓我靜心的不二良方！在親近花草的日子裡，我體會到，人生就是需要活在細節裡，而日子要過就要過到心坎底。我以花草記錄了四十歲後的生活細節，以謙卑的心面對大自然給的禮物。

2015年秋天，我終於完成了我的第一本不凋花著作，結合各式不凋花、乾燥花及人造素材共同創作。書中收錄了將近四十多個作品，將基本技法統整歸納；當然每一種方法會因為作品目的性不同而有所調整，希望大家可以自由運用在自己的不凋花作品裡。

書中呈現的作品，是我從東京、巴黎等地，乃至於回到台灣，這一年多來的學習時光，所醞釀沉澱後的設計風格。裡面藏著許多我對旅行的色彩記憶，而每一段旅程的收穫也都踏實而豐盈。

在學習花藝的這條路上，除了專業技術需要靠雙手不斷練習之外，最重要就是個人美感的養成。一個好的設計，不一定是強烈線條、繽紛色彩，而是將

感情注入作品裡。從生活中累積經驗，孕育出美感，勾勒堆砌出作品的輪廓後，再和色彩作出對的比例與配置。很多時候，作品的意境是在有和無之間拉鋸，總是需要用心琢磨、思索與領會。美，其實沒有標準答案，只有親身感受，才能了解其中的曼妙堂奧。

這一路走來，除了感謝支持我的朋友和家人，最幸運的是在學習的路上遇到了許多貴人。張嘉尹老師及吳尚洋老師，不斷給予我專業的意見與指導。可以成為嘉尹老師的學生是我的福氣，每周四我搭著高鐵從台南到台中，一進教室就是五、六個小時，每次都是插兩到三個作品。嘉尹老師常說：「從這麼遠來，當然要多作一點，多學一些，才划算啊！」其實辛苦的是嘉尹老師，因此這份傳承的心，我也時時刻刻提點著自己！而尚洋老師是花藝界的鬼才，有時我跟不上他的腳步，但他還是很有耐心地改著花、認真教導我，活潑生動的教法，也很令人耳目一新！這些年如果沒有他們的嚴格訓練，就不會有今天的我，可以慢慢地朝自己的夢想逐步前進。

完成這本書的同時，也要感謝大力相挺的學生們 —— 釋霞、昭雅、芯瑜。以及Sylvia's Garden所有的工作夥伴 —— 志方、珊利、函穎、筑筠……這一段時間真的辛苦大家了！

未來學習的路依然很長，藉著花，我走過不同的國家，接觸不同的人、事、景物。因為花而豐富了自己的視野與心靈，這樣的人生經歷及感受，過程也許辛苦，卻是最美妙甘甜的滋味。謝謝每一個和我共度花草慢時光的你，以這本書獻給和我共同寫下回憶的每一個人。

Sylvia

給予書籍出版的祝賀訊息

　　這本《Sylvia's Preserved Flower Design・花草慢時光・Sylvia法式不凋花手作札記》是Sylvia出版的第一本書，我在此獻上祝賀。通過BRIDES課程培訓的Sylvia能夠出書，我也與有榮焉。自己的學生能跨越國界大放異彩，我感到相當欣慰，期盼Sylvia出色的作品不僅會在台灣出版，也能夠被全世界的人所看見。也請以本書作為日後發表新設計的契機，我也會在日本隨時替妳加油！今後也請以引領台灣花藝界的花藝設計師身份精益求精。

關於Sylvia的作品

　　在自然法式典雅的品味之中，卻也不時流露出纖細和力度，相信會在許多觀賞者的心中留下深刻印象。Sylvia自成一格的花材搭配方式，醞釀出相當出色的氛圍。符合作品品味與設計感的配色方式，以及個別顏色的分配都堪稱絕妙，打造出協調性極佳的畫面。就作品的表現技巧而言，每個作品的主題都很明確，定能給予觀賞者視覺上的享受。每個作品不僅能展現技術層面，也鮮明地表達出Sylvia的個性，都是相當溫馨洋溢的優秀作品。

我眼中的Sylvia

　　我與Sylvia的初次見面是在兩年前。

　　她加入了由我主辦的BRIDES捧花學校，修習製作捧花的技術。

打從她第一次上課起，我就認為她在花材的處理和製作作品方面都相當熟練，而且品味也很卓越。憑著熱心上課的態度與比別人更強烈的學習熱誠，使她比其他學生能更快習得技術。此外，與我及工作人員的溝通互動也很好，在待人處事上也相當用心，我想她這種頗具魅力的個性，應該會是一位深受旗下學生信賴並廣受愛戴的老師。如今也在台灣開設了BRIDES專業捧花海外認定校，教導許多學生新娘捧花的多樣手法。今後也希望Sylvia高明的技術能夠在台灣發揚光大。

關於Sylvia's Garden

　　由於一年前Sylvia替我舉辦了講習會，所以我首度前往台南。當時我也曾造訪Sylvia的店鋪&工作室。陳列在店鋪內的，皆是精挑細選過的古董小物和法式雜貨，相當賞心悅目。

　　至於二樓則被規劃成花藝教室，並打造成所有學生都方便又舒適的學習環境。此外，從她自製的乾燥花作品等細節，也能夠令人感覺到堅持使用優質素材的精神。

　　我可以深切感受到，Sylvia將自身對花卉的感情，原原本本地呈現在店鋪和教室之中了！

日本BRIDES捧花專門學校負責人

Shunji.w 渡辺俊治

Contents

自序——
用心回味・花草慢時光　4

推薦序　6
COLUMN——遇見不凋花　10

Chapitre 1　不凋花&人造花花草集　13

乾燥花材　14

不凋花材　23

人造花材　26

COLUMN——愛上花草　27

Chapitre 2　Sylvia's花作綺想　29

新娘物語　30

寄意花圈　52

雜貨花藝　56

居家氛圍　76

COLUMN——關於Book Zakka
　　　　　 & Sylvia's Garden　100

Chapitre 3　基礎技法　103

基本工具　104

基本技法　105

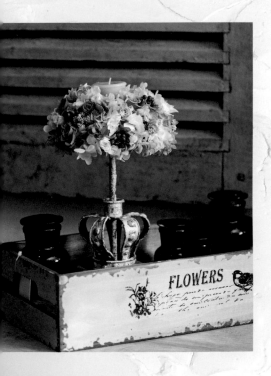

Chapitre 4 作品示範　123

春天風澆水器花框　124

荒漠花園　126

甜蜜春色花圈　128

法式餐桌花　130

古典藍不凋花捧花　132

森林餐桌燭台　134

心形花禮　136

森林復古提籃　138

復古提燈燭台　140

壁掛式小鳥花園　142

華麗風禮盒　144

森林輕花冠　146

浪漫髮叉　148

COLUMN──不凋花Q&A　150

COLUMN──日本花留學　152

COLUMN──巴黎花留學　154

後記　157

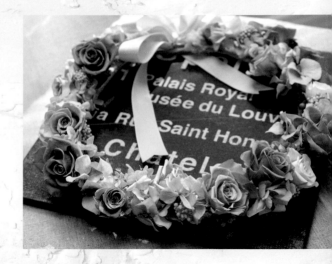

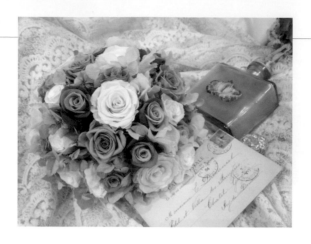

遇見不凋花

　　有了自己的夢幻小店時，所有的旅行都成了理所當然的藉口，經常往返於東京、大阪、京都的旅程中，每每休憩散步時就會遇上街角的小花店，或是地鐵站裡百貨公司共構的花店，繽紛的花草都吸引了我的目光。

　　不凋花的設計商品常常被陳列在架上，當時的我卻只是眼光掠過，並未在意。直到我在自由之丘的咖啡店裡，邂逅了復古色調的不凋花作品，驚豔於不凋花的色彩層次竟可以表達出豐富的情感，從此就開始鑽研相關的資訊。

　　2012年時，台灣NFD邀請了日本花藝師來台授課。在人體裝飾設計的示範中，大量運用了細膩的不凋小花。而這樣的契機，也促使我在之後前往日本進行例行採購旅行時，總是利用空檔，不斷地尋找合適的東京花藝教室，開始上起不凋花的單元設計課。

　　其實在六、七年前，不凋花就曾被引進台灣，但卻在短短時間即退出市場，原因是花材品質不穩定及發展模式錯誤。而我則在2013年，在自家店面Book zakka開始了不凋花的教

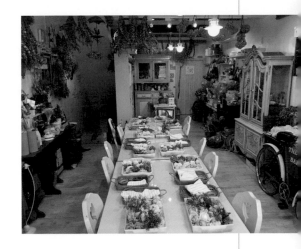

學；當隔年我從日本進修回到台灣時，開始來了許多對不凋花感到有興趣的學生，漸漸地在市場上也掀起了學習不凋花的熱潮。很多來自台北、台中、高雄甚至宜蘭、台東……等台灣各地的學生，因為常搭計程車往返高鐵站，就連計程車司機也都知道了，這個小小的店面，因為花藝課，而有了認真的熱鬧人群與學習過程中不斷的歡笑聲。

　　我最喜歡的是，不凋花的多變顏色，及時間的保存價值。當然也有很多人會說：「不凋花是沒有生命感的！」其實這是錯誤的觀念，因為鮮花在離開泥土的那一剎那，花草生命已經開始倒數計時，只能維持短時間的美好；然而不凋花卻可以保持經年的永恆。它在我眼裡只是花藝素材之一，如何與其他的素材作結合，激起美麗的火花，這才是最重要的。

　　所有花草對我而言都是具生命力的，每一種不同樣貌的素材，都是為了創造出一個令人讚嘆的作品。而因為有了不凋花的存在與加入，讓我的花草生活更加美好、圓滿。

Chapitre

1

乾燥花・不凋花
& 人造花花草集

Fleurs séchées · Fleurs préservées
et Fleurs artificielles

Dried Flowers

乾燥花材

自然天成的姿態
搭配質樸溫和的色彩

大自然賦予了花草獨特的色彩，時間即使褪去了部分華麗感，乾燥花草依舊保有自然風韻。像一份記憶、一份感情，隨著歲月越陳越香。

毛筆花

毛筆花是少數乾燥後，顏色在半年內依然如舊的花材，細膩的毛根有著獨特性，即使不插作，一大把投入花器內也非常迷人。

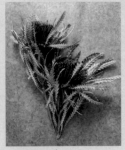

山茂檻

產期為9至11月的進口花，花市俗稱山龍眼，有著漂亮線條的葉子，呈現空氣感，乾燥後顏色維持度很好，是我非常喜歡的花材。

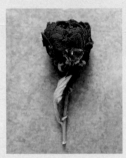

牡丹

高貴的牡丹也可以乾燥的喔！建議在盛開至60%左右時進行乾燥，可使花形維持最美的姿態。

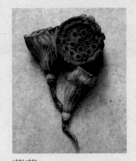

蓮蓬

在盛產時乾燥是經濟實惠的素材。沉穩的暗色調是受歡迎的原因之一。大小差異也大，擁有多樣選擇性，綁花束時也常被使用。

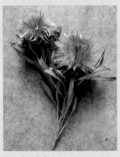

陽光陀螺

鮮花看似含苞的果實，乾燥後會開花，果實細密毛絨，使得它更有特色，很適合綁花束時使用。目前花市有販售進口乾燥好的，算是容易取得的花材。

巴西胡椒粒

鮮紅的小果實，盛產於11月至隔年2月。乾燥後果實不易變色，外觀很討喜。由於是少數的亮麗、暖色調果實，在花圈、花飾上是很搶眼的素材。

松蘿

乾燥松蘿有三種顏色，灰白、綠及深灰色。卷曲細膩的線條是畫龍點睛的素材，也可利用來覆蓋海綿。

烏桕

又稱為白薏仁，是公園、行道樹常見的樹種。11至12月結果褪去黑殼後，純淨白色的果實非常討喜呢！

大花曼陀羅果實

充滿喜感的進口乾燥材，雖然滿身小刺卻非常討喜，是表現田園風的優秀素材。

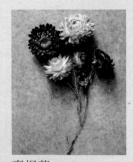

麥桿菊

目前可以選擇的顏色很多，如果選擇鮮花自行乾燥，需注意花瓣外翻的狀況，建議直接購買進口已乾燥好的較佳。

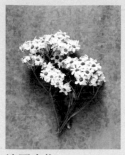

法國白梅

在台灣受歡迎的程度就像乾燥花中的奧黛麗赫本！雪白的小花，只要一上市，就迅速被搶購一空。大多進口自南非，是少數可以保持一年以上的乾燥材。

射干

在台灣的路邊及公園都容易取得的花材。果實呈現黑色，但是易掉落。它含苞乾燥後呈現不同型態的樣貌更好運用。

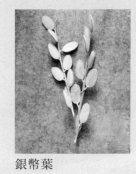

銀幣葉

進口的乾燥材，透過染色有多樣色彩。小小橢圓的葉片，整枝插作可展現獨特的線條感。

紫錐果合成花

加工後的合成花，成為不凋花的好夥伴。呈現自然樣貌，給人甜美的感覺。

卡斯比亞

非常普遍的花材，吊掛乾燥成功率高。由於細碎花型姿態變化大，會顯得雜亂，建議使用前需先修剪整理，勿直接插作。

尤加利果

每年9至10月會出現在花市，乾燥後顏色會由芥末綠慢慢轉變為淡咖啡色；像小爪子的果實很有特色，剪短可運用在果實花圈，長枝也是製作捧花時的好素材。

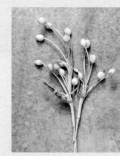

薏苡

花市俗名野鴨春。同時呈現灰白色、裸灰色及淡紫色。多層次色彩的硬梆梆果實及跳動的線條也具垂墜感，果實乾燥後的保存度非常高。

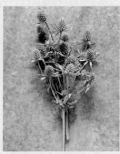

小紫薊

雖然沒有像大紫薊那樣搶眼的紫色調，卻是擁有群聚性效果的花材，也適合當填補空間的小花。乾燥後硬挺的枝幹含刺，使用時要多小心。

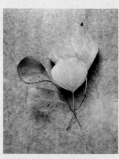

圓葉尤加利葉

乾燥後有別於一般尤加利葉，不易捲曲、色澤也較特別，與心型相似的輪廓外型適合當包裝素材，非常具有療癒感。

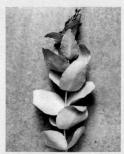

三角尤加利葉

由於和一般常見的尤加利葉不同，在市面上頗受歡迎。但和平常使用的尤加利葉相較之下，氣味比較淡雅。

尤加利葉

一般花市販售尤加利葉品種多，葉瓣大小會有差異，特殊的香氣有驅蟲的效果。乾燥後枝葉硬挺，大的葉瓣非常適合作合成花，新鮮時隨意繞成花圈懸掛，也非常療癒呢！

長葉桉

台灣林道常見的葉材，修長的葉形是它的特色，有別於其他桉樹。

蘭花氣根

灰白色的氣根大小不一，獨特的線條與軟韌組織，呈現自然氣息。裝飾在花圈架構時，有特別的韻味。

赤楊子

乾燥後的果實大小差異性高。擁有自然的色彩、沉穩的色調與枝條姿態都是它特有的美感。

MOSS水苔

在花市都裝在塑膠方盒中，因此被稱為便當盒。乾燥前須先去土沖洗，平鋪後陰乾。乾燥的效果很棒，色彩褪去速度慢，顏色從綠色、灰綠色至淡咖啡色。

長型尤加利葉

乾燥後易卷曲，容易脆化，使用時需特別注意。

地衣

在花市、資材店販售的乾燥地衣是很實用的素材，也有分裝成小包裝。設計時，可將一般枯枝，黏貼少許地衣，會呈現不一樣的風貌。

帝王花葉

帝王花乾燥後的葉子，形狀及質地紋路都很有特色，利用層疊技法使用在作品中，效果非常棒。

海桐葉

新鮮海桐葉紋路清新，乾燥後易卷曲，卻是襯托空間的好素材！

苔枝

使用範圍廣闊，到深山野地裡採集時，自然的地衣及野生松蘿都是不可多得的寶貝呢！

栓皮櫟

每年10至11月盛產，特殊的果殼是受歡迎的原因。乾燥後果實易脫落，需幫它們找家黏貼回去喔！

芒萁

無論是新鮮或乾燥，其舞動般姿態都展現美感，是令人愛不釋手的葉材。

金柳

宜蘭特產的金柳，細小葉瓣乾燥後，效果更加自然。灰綠的色調搭配原來的柳樹線條，亦顯雅致！

千日紅

可愛的千日紅是非常受歡迎的花材，顏色選擇多，有白、粉、紫、橘色……吊掛乾燥成功率高，建議採用新鮮度高的素材進行乾燥，花頭較不易脫落、變色。

鶴頂蘭

10月至隔年1月盛產，屬於冬季花材。整枝雪白小花延伸的小岔枝，宛如形成夢幻雪景。

銀葉菊

以種苗販售的銀葉菊是草本植物，可從盆栽中種植剪下乾燥。葉子正反雪白銀灰的色調是布置冬天聖誕氛圍的好花材。

銀葉菊

進口銀葉菊的葉片偏大、渾厚，相對於盆栽種植品種樸實許多，乾燥後的銀白色更顯氣質。

康乃馨（中康）

吊掛乾燥後會嚴重縮小，甚至部分花易脫落，建議勿盛開時乾燥。採買時顏色是需考量的因素，深色乾燥後較典雅。

小滿天星

乾燥後的花型更顯細膩，雪白小花似星星一般的群聚，效果很特別，需選擇新鮮乾燥，花朵才不容易反黑。

松紅梅

乾燥後枝莖上暗紅的小花材，才是它的主角，屬細膩而沉穩的素材。

拓圖陽光

可愛的果實是它迷人的地方，大地色系的拓圖，乾燥後稍微淡化的色彩層次，更顯自然。

紅賓果

橘紅色的果子，會在乾燥後盛開，質地硬挺，色澤維持度佳。

飛燕草

盛開時的姿態非常迷人。乾燥時建議選擇深藍色，顏色維持度佳，其他淡色則會轉化成白褐色。

櫻花枯枝

枝條自然的線條呈現最美的姿態，是設計作品常用的素材。

銀月珊瑚果

和大銀果不同的地方，是密集排列的果實帶了灰綠的色澤，低調渾圓的呈現群生的不同效果。

霞草（木滿天星）

木滿天星染色後選擇性更多樣化，可當作填補空間的小花。取用上需稍作整理，注意勿過度雜亂。

棉花

白淨的果實非常療癒，使用及整理時，需注意灰塵及棉團脫落的問題。如果棉花脫落，千萬別丟掉，將棉團取下後的果莢也非常漂亮，是花圈和捧花常用的素材。

諾貝松（加耶冷杉）

諾貝松是每年11月底、12月初的搶手貨，除了是聖誕節慶必備花材之外，乾燥後使用會隨著時間轉為綠灰、白灰、淡棕直到深褐色，香氣特殊，可以維持1至2年以上。

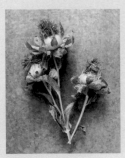

薊花（紅花）

目前花市已有切花販售，有紅及黃色兩種，新鮮吊掛乾燥成功率高。造型如蒜頭的花果很討喜呢！

大熊草

進口大熊草的細長線條在乾燥後變得更為細小，自然的色調質感則顯現細膩感。

薰衣草

迷人的香氣深受喜愛，成束瓶插也很優雅。每年9月時，新鮮乾燥的薰衣草才會從法國進口，與大陸新疆伊犁產的花型和品質大不同，選購時要多加比較。

青剛櫟

秋天最迷人的橡果實，常分布於中部山區，每年11月是撿拾果實的好時機。青剛櫟品種多，果實硬度高，建議撿拾回來要適當除蟲，避免因濕氣引發蟲卵孵化，造成腐蝕。

非洲鬱金香（紅陽光）

漸層綠紅色調是紅陽光的特色之一，乾燥後會慢慢呈現褐色，別有韻味。

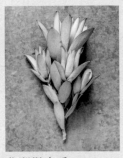

非洲鬱金香（陽光）

非洲鬱金香品種多，建議買回後先插水，待花盛開後再吊掛乾燥，效果較佳。

商陸

商陸是少數乾燥後擁有自然捲曲線條的花材，小小的綠色果實像極了小南瓜，超可愛的！

青麥

是台灣常見的素材，可自行吊掛乾燥。青麥尾端細毛梗微露在作品中，彷彿會傳來輕盈的風聲，成束投入花器也是美麗的創作。

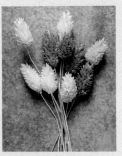

加那利

一直是空間布置的實用花材，染色後選擇多，卻仍充滿田野氣息，清新迷人！

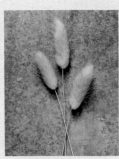

兔尾草

柔軟夢幻的特性，使得它特別受寵愛，輕盈的姿態也適合綁花束或插小盆作品，目前進口顏色選擇多。

奧勒岡香草

進口的奧勒岡乾燥材，顏色非常高雅迷人，紫紅、綠相間的色調令人愛不釋手。

黑種草

保留原有紅色的紋路，可愛的花苞形狀很適合綁花束或花圈使用。目前台灣也有種植，顏色除了紅色還有白綠色系。

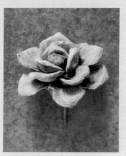

果實花

利用乾燥後果殼加工的果實花，色調及型態很有韻味，復古感強烈，常在花藝設計中使用。

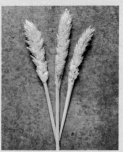

鑽石草

外型和加那利很相似，但若仔細看會發現鑽石草比較纖細，枝莖也相對硬挺許多。

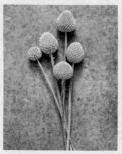

金杖球

鮮黃的色彩，在乾燥後依然搶眼，整把瓶插是許多空間布置的寵兒。保存時需注意濕度，金杖球容易發霉潮解。

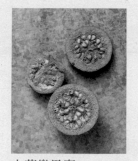

山芭樂果實

藥材攤商有販售，可食用。具有鮮明的芭樂果粒，是很特別的素材。

法國艾莉嘉

細膩的小棉球很有韻味。雖然脆弱，卻因為白色小棉球的密集群聚而效果迷人，大量鋪陳宛如雪景一般。

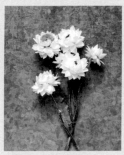

小雛菊

自然色澤與小巧的花型頗受歡迎，不過花材脆弱，保存不易是需考量的問題。

繡球花（紫陽花）

進口繡球花目前非常多樣化。有綠、紅綠、粉綠、復古藍及藍色……近年來有重瓣紫陽花，只要選擇新鮮乾燥，成功率頗高。

煙霧樹（黃櫨）

迷濛的美感呈現夢幻的氛圍，許多花圈作品會使用它，可適切地表達意境。

月桃

果實會由綠轉為橘色，11月為成熟期，乾燥後果莢裡半露的種子，建議使用時以少許熱熔膠稍微固定，會意外變為晶瑩剔透的水晶感。

石斑木（津田氏石斑木）

厚實的葉瓣乾燥後卷曲自然，果實呈現紫紅色。建議成熟時才乾燥，約10月末果實比較不容易轉黑。

山歸來

11月之前呈現綠色，乾燥後為褐色，寒冬催化後會轉紅，乾燥後才會維持原來的紅色，是聖誕節慶常用花材。

PIZZA（陽光果）

陽光果乾燥後類似迷你松果，搭配細長型的葉材，質地更顯細膩。

山防風

大小不一的山防風，乾燥後由白綠色轉為灰綠色的圓球非常可愛，不過銀白色硬挺枝幹卻可能是傷人的暗器，使用時要小心被扎到手。

十大功勞（大南天）

乾燥後硬挺的葉材，光澤亮麗，使用時要小心葉子上的刺扎手。

酸漿果（宮燈）

秋天來之前，酸漿果偏青綠色，隨著秋天腳步開始轉紅，橘紅的色調意味著秋收後節慶的氛圍。乾燥後的酸漿果成串吊掛，是很討喜的裝飾品。

米香花

細碎可愛的小白花是必備乾燥材，但容易掉落，需小心使用，枝幹的綠葉乾燥後搓揉有著清新的香氣，目前台灣已有花農種植。

掌葉蘋婆果實

就像一隻展翅的蝴蝶，非常吸引人。要特別注意的是，它是花朵綻放時會發出臭味的樹種喔！

新娘花

柔美的外型是國外婚禮常用的花材，花蕊具毛絨感更顯優雅。乾燥後，花瓣轉硬容易脆化，使用時需特別小心。

水晶草（補血草）

上方的小花白裡透紅，粉嫩可愛的樣子很受歡迎！相對於滿天星是屬於掌握性好的花材，枝莖和小花都相對堅韌許多。

綠石竹

乾燥後呈現綠褐色，毛球狀的外表呈現田野風情，非常可愛。

胭脂樹果實

成串的胭脂是非常亮眼的果實，乾燥後鮮紅色淡化成暗紅色，依舊華麗動人。

玫瑰果

具有細密絨毛的果實，紅黑色相間的特殊配色，相當吸睛。

大星芹（白芨）

花市稱為白芨，有白、粉及紫色。屬於細膩的花型，乾燥後縮小卻仍硬挺，有迷人的紋路，無論是鮮花或乾燥後，都是搶眼的素材。

大花紫薇果實

大花紫薇是常見的花材，無論是盛開或含苞的果實都很有型，是散步時唾手可得的果實，莖幹灰白硬挺也是它的特色之一。

桉樹果

進口桉樹果實，渾圓的外表超可愛，是秋冬果實花圈的基本成員之一。

維多梅

目前多為進口，顏色選擇多，花苞容易掉落，使用時要注意保存期限偏短。

小綠果

需要選擇新鮮素材進行乾燥，才能維持果實的鮮綠色調，不然容易轉為深褐色。小綠果的葉子雖然容易掉，但細膩修長，拔下後纏繞富有空氣感。

星辰花

各色星辰花非常適合乾燥，顏色飽和度高、易保存，是很平易近人的花材。

野牡丹

秋天時的美麗果實，乾燥前後幾乎不會變色，保存期間約1至2年。果實上細密的絨毛很可愛，葉子在乾燥後卷曲會呈現自然的美感，千萬別丟掉哦！

迷你玫瑰

各式迷你玫瑰都非常適合乾燥，需注意的是在花苞八分開時乾燥，花型最美喔！

小盼草

像羽毛般的小盼草，乾燥前後差異不大，淡綠色的葉瓣姿態動人。

青葙

鄉間野地裡常有它的身影，乾燥後尾端淡雅的粉色，更顯氣質。

雞冠花

顏色選擇多，乾燥後形狀也保持的很好。更令人驚豔的是，無論是暗紅、桃紅或綠色系，乾燥後的色澤都非常迷人。

柔麗絲（紅藜）

紅藜是具有垂墜感的花材，也可以分散拆開纏成小束使用、插作，線條極為優美。

羅斯丹菊

屬進口乾燥材，有多種顏色選擇，但卻是脆弱的花材，使用時需特別小心。

煙火

花型如煙火，乾燥成功率高且質感優，是具垂墜感的花材。成束擺飾效果最為特別。

楓香果實

秋天來自大自然的禮物之一，果實如果去掉外刺皮，內圓如蜂窩狀的杯狀花托會有另一種美感。

冷杉（木蘭）

花市俗稱木蘭，沉靜的質地有別於它類似松果的外型。穩重的外表，是製作冬天果實花圈的優秀素材。

松蟲

柔軟的姿態，乾燥時需特別注意，新鮮程度會影響成功率的高低喔！

曼陀羅果莢

小花形狀的果莢非常可愛，染色後有多樣選擇。依照果莢開放程度不同，各有其姿態，使用在花圈上的效果極佳。

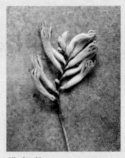

袋鼠花

尾端爪子狀，花密布細小絨毛，形狀特別可愛，成束吊掛也是一種風景，需特別注意的是絨毛會引起部分人過敏。

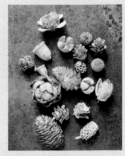

乾燥果實組合包

進口果實組合包，有原色及染色處理，各式各樣果實選擇多，是每年秋冬的優良素材，一定不可錯過喔！

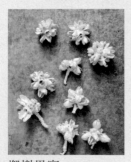

欅樹果實

進口的欅樹果實不仔細看，彷彿可愛的小花，其實是堅硬的果實。在廠商染色後有多種選擇。

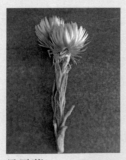

旱雪蓮

菊科的旱雪蓮又稱南非雪，原產於南非。目前乾燥染色選擇顏色多，由於花型接近蓮花，頭狀花序華麗動人，是令人喜愛的柔美花材。

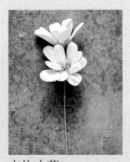

木片小花

日本進口木片加工小花，顏色選擇多，但花材脆弱容易斷裂，使用時須特別小心！

Preserved Flowers

不凋花材

夢幻柔美的色彩
彷彿真花般的柔軟觸感

在花草的短暫生命裡，我們努力地保留它們的姿態，和時間競賽著。即使為它們著了美麗的色調，依然需保有自然溫暖的質感，在過與不及之間，拿捏著對美的呈現之執著。

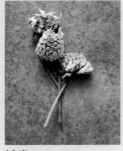

松蟲

不凋的松蟲為少見的花材，偶爾在花市可以遇見。乍見之下會誤認為千日紅，其實是不一樣的喔！

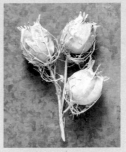

黑種草

在製作成不凋花過程染色後，顏色更添風韻，使用時可以有更多變化。

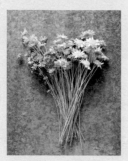

小星花

顏色選擇多，是被普遍使用的配材。小花的真實立體感在作品裡搖曳動人。目前大地農園出產的種類最多，非常受歡迎。

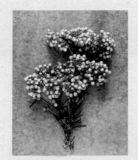

米香花

透過染色技術，可以變化出很多顏色，是不凋花設計裡好用的點狀花材。特性脆弱，纏繞時需特別小心。

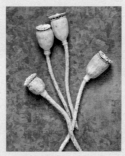

虞美人果實

染色後有迷人的色調，乾燥的偏棕色，枝梗自然、姿態很有型，是少數可以含枝莖插作的果實素材。

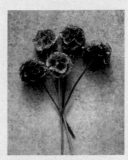

松蟲果實

第一次遇見它是在巴黎上課綁Country Bouquet時，長枝莖、可愛的果實很有律動感！作成不凋花後，顏色的選擇更多了！

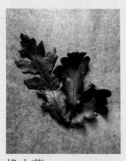

橡木葉

進口不凋橡木葉，有2至3種顏色可以選擇。葉子透過不凋技術處理，柔軟度夠，不易脆化，是實用性高的配材。

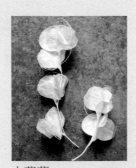

山藥藤

日本進口的山藥藤，有白和綠兩色可以選擇。蜿蜒的細藤帶著可愛花型，視覺效果輕盈柔軟。

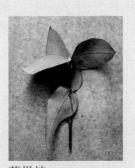

蘋果桉

有紅、棕及灰色三種選擇，葉型漂亮，是不凋花作品常使用的葉材。

海金沙

輕盈的枝莖和細膩的葉片，以覆蓋技巧設計時，可呈現自然及律動感，空間感十足的質感表露無遺。

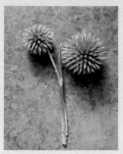

山防風

不凋山防風與乾燥的差異在於，枝莖處理過後不扎手，但易顯柔軟，需以鐵絲增長補強。

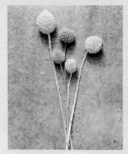

金杖球

不凋金杖球有別於原來鮮花時的黃色，目前可以選擇的顏色將近10種。白、粉、紫、藍⋯⋯是熱銷討喜的小圓球。

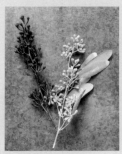

尤加利果

進口不凋尤加利果目前有灰、綠及棕色三種。長枝莖包含葉片及果實，是綁花束或插作有高度作品的優秀葉材，果實也很受大家歡迎。

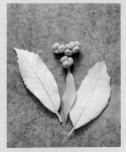

橡木葉＋果實

含小果實的橡木葉，稀有性高，市場少見。需注意防蟲與濕度維護，以免影響花材品質。

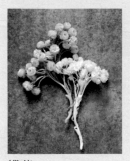

蠟菊

原為金黃色系，染色的目前多由義大利進口，有數種顏色可供選擇。可愛細膩的小花，透過飽滿的花型，完全不遜於鮮花，呈現細緻高雅。

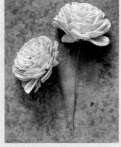

索拉花

在不凋花的配材中，受日本人大量使用，屬非常熱銷的商品。同時搭配人造素材，變化性更多。日產索拉花的種類繁多，可選擇性高。

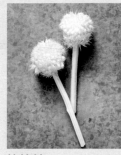

棒棒糖

毛絨絨的小球是加工後的不凋花配材，有2至3種顏色可選擇，是插作小盆花時非常討喜的花材。

陽光果

染色後偏深棕及綠色，是少數不凋素材可以使用的果實素材。

銀幣葉

不凋的銀幣葉，刻意染成雪白色，營造冬天的氛圍。乾燥的銀幣葉是淡綠色，小小橢圓的葉形、簡單的線條，是實用的葉材。

車絨花

日本進口的車絨花，有不凋和乾燥兩種選擇。原色為淡棕色，不凋的色系處理成灰白色，特殊的花型置入作品後，常有畫龍點睛的效果。

巴西胡椒粒

有綠、米白、紅⋯⋯等多種顏色。日本廠商為因應節慶要求，甚至有噴上金蔥的巴西胡椒粒，細小的圓顆粒非常引人注目，但枝莖脆弱，纏繞時要特別小心。

繡球花

目前大地農園推出的樣式、花型最齊全；岩手縣出產的品質優；TOKA和Primavera的商品也各具特色，尤其是復古色調，以Primavera獨具優勢。

雙色玫瑰

有的白裡透紅，有的粉裡透綠，色彩偏柔和，彷彿是位氣質小美女。

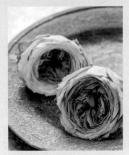

庭園玫瑰

大地農園出產的庭園玫瑰，在不凋花作品中被大量使用。迷人典雅的氣質，擁有高貴的花型，讓作品更顯出色，目前顏色的選擇性也很多。

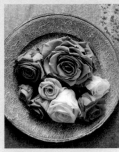

玫瑰

不凋花主花素材中占了極大部分，數十種尺寸，從1cm至10cm都有，顏色選擇多。目前Primavera所販售的色澤、花瓣厚度品質偏優，但是大地農園和Florever顏色較多。

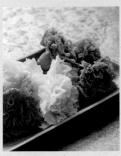

康乃馨

尺寸和顏色有多種選擇，Primavera也研發出雙色的不凋康乃馨，色澤非常出色典雅。

線菊

線菊在不凋花素材裡屬於大型塊狀花，使用時由於花瓣細長易斷，容易整朵脫落，建議在底部先進行加強。

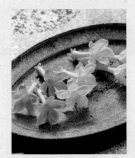

馬達加斯加茉莉

大地農園出產的茉莉顏色選擇多，花型特殊。由於茉莉花瓣脆弱，使用時需特別小心。

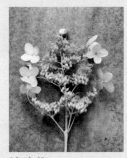

繡球花

細瓣繡球成束含著果實，是日本廠商出產的不凋花素材。有白、粉及綠色三種選擇。產量不多，是非常搶手的花材之一。

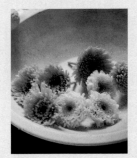

小菊花

各式大小、顏色的菊花，是小盆設計作品的常客。由於小巧，葉瓣多，先在花萼底部以黏膠加強，花瓣會較為牢固。

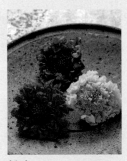

松蟲

大地農園特別出產的松蟲，花瓣細膩且多層次，展現溫柔婉約的氣質，是獨具嬌柔感特色的高雅花材。

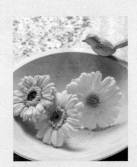

非洲菊

清新、明亮的色調，是非常陽光的素材，也是不凋花常用的花材。

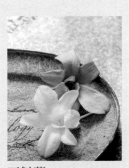

石斛蘭

美麗又輕巧的姿態，很適合在作品中優雅呈現。由於屬於脆弱花材，使用鐵絲時需特別小心注意。

馴鹿苔

資材店常見的Moss，有數種顏色。像珊瑚般形狀的細絨，稍微撕開使用效果非常漂亮，是覆蓋盆器海綿的絕佳素材。

沙巴葉

進口的沙巴葉，自然色澤宛如渾然天成，真實感強烈，葉脈紋路清晰，是常用葉材。

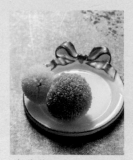

乒乓菊

色澤亮麗可愛的乒乓菊非常討喜，細膩的質感常在禮品設計中被使用，有不同尺寸及顏色可供選擇。

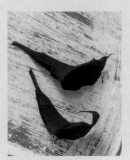

海芋

不凋花中的少數特殊花型，使用技巧要多琢磨，不同廠商推出的海芋質感也不一樣。目前我大多使用Florever和VERDISSIMO所出產的商品。

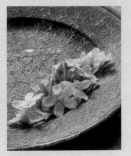

藍星花

小巧精緻的藍星花擁有貴族般氣質，有白、藍及粉色可以選擇。由於花朵非常細小，使用時容易斷裂，需特別注意。

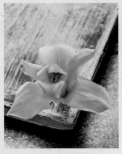

東亞蘭

東亞蘭屬大型蘭花，大而渾厚的花瓣在不凋花製作上技術相對艱難，價格不低，通常運用在主視覺的呈現。

竹柏

不凋花的葉材在發展技術中是比較欠缺的。竹柏製作成不凋花，效果色澤剔透，是不可多得的優秀葉材。

Artificial Flowers

人造花材

擁有耐久的保存性
& 強韌的良好特質

人造花在不凋花設計素材裡占了很重要的角色，高雅的人造材無論是各式細碎小花或葉材、枝條等，都是必備的材料，可以彌補不凋花在某些空間設計上的不足。可以說人造花是設計不凋花時致勝的關鍵素材。

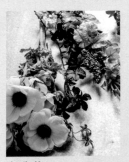

人造花

挑選搭配不凋花的人造素材，需特別注意質感。目前日本兩大品牌asca與MAGIQ，是人造素材中超越一般品牌的最佳選擇。

人造發泡柳條

不同色調的發泡柳條，因為內含鐵絲，在設計作品時容易塑型，是常用素材，可用來當捧花架構。

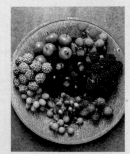

人造果實

進口的人造果實非常多樣化，是不可多得的好配材，目前仿真技術進步很多，但市面上品質差異大，購買時可多作比較。

愛上花草

認真回想起來，牽起了和花的緣分，應該是在就讀台南女中時。放學後踩著腳踏車，就到學姊的小花店裡玩耍溜達。但這個緣分，一放就放在心底二十多年。在大學時代，我當了新聞系的逃兵，轉念了會計系，接下來的人生變成以數字為主，完全和花草搭不上任何關係。

但是人生就是如此奇妙……

回到成大唸研究所時，常常在校園裡散步時，想起高中的那段花草時光；在工作、事業的繁重壓力下，讓我漸漸有了放慢生活的想法。開始上起了花藝課，也發現在和花草短暫相處的幾小時裡，心境寧靜而踏實。對於喜歡大自然，喜歡旅行的我來說，花草就像沿路上真心陪伴的好朋友，療癒著我的身心。

也因此，在學習花草的學問時，我也像在學校念書一樣，不斷地鑽研精進。也許很多人習花，是每星期一堂花藝課的頻率；但我除了出國進修時間，每星期都會撥四天的時間去學習，而這樣的生活也一直持續到現在。也許在別人眼裡，這是幾近瘋狂的行徑，然而我卻熱衷著，因為知道這樣的歷程是必要的，所有的練習都為了淬煉出純熟的技巧。

在專注學習的過程中，內心也開始有了不一樣的感受。花草的生命，會隨時間而蛻變，轉變出不同樣貌；而人也相同，歲月給了我們人生每一階段不同的風華韻味。

有時學生常問我：要如何插出美麗的作品？這一切說穿了，其實就是生活的美學。管理好自己的人生，以雙手透過巧思去妝點生活，才能體會到「美」是一種「態度」，學習以謙卑、柔軟、細膩的心，營造出精彩的人生。因為——美不求而遇，而花香自來。

Chapitre

2

Sylvia的花作綺想

Les arrangements de fleurs de Sylvia

Fleurs de mariage

新娘物語

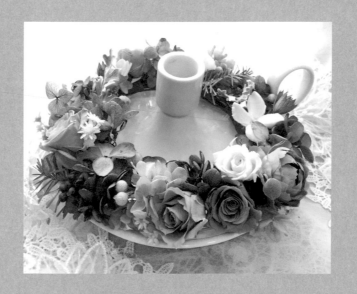

有一種幸福，是被捧在手心裡呵護著。

為待嫁的新娘準備幸福配件時，

無論是捧花、花冠、髮飾、胸花……

每一個細節、色彩、質感及形式，

都是傳遞幸福喜悅的重要元素。

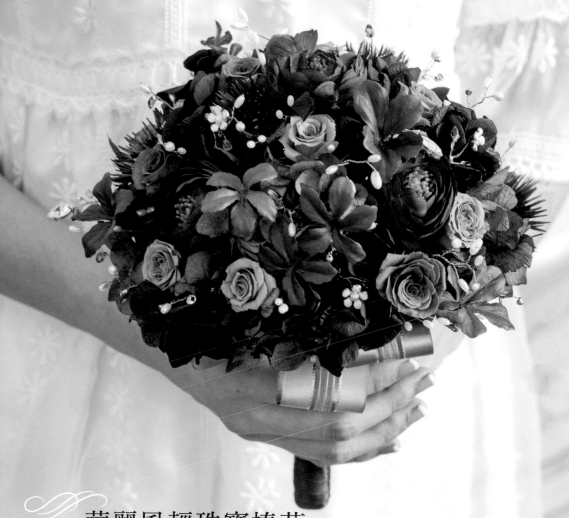

華麗風輕珠寶捧花

紫黑色調呈現出內斂沉穩的氣質，

搭配暗紅色茶玫，蘊藏著熱情。

利用各式水晶、米粒珠及鑽石，

營造出輕珠寶的跳躍線條。

這是一束充滿魅力的輕奢華捧花，

讓少女沉醉在華麗的氛圍中，

擁抱著，對幸福的想像。

不 凋	玫瑰・繡球・旱雪蓮
人 造	南京茶玫・葉材
配 材	珍珠・水鑽・緞帶

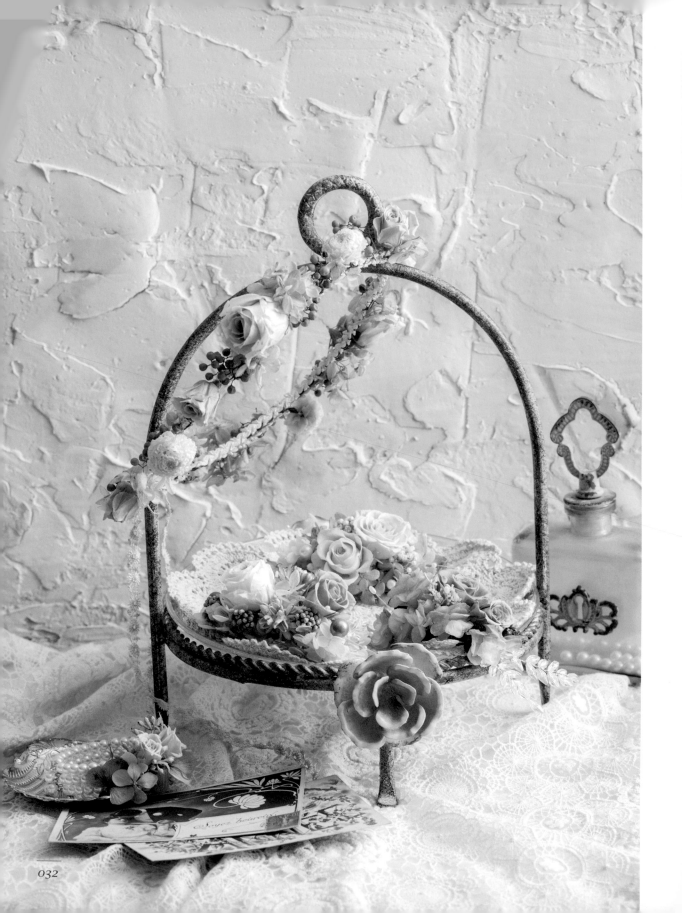

不凋花髮飾設計

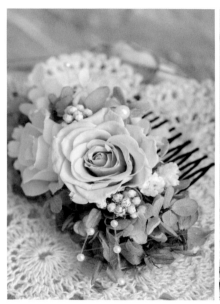 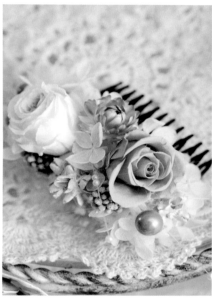 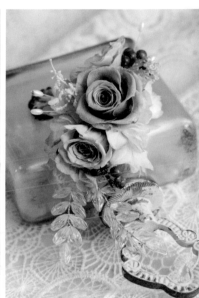

因為有著多樣色系與不同的配材可供選擇，

以不凋花為主所作成的髮飾，

是許多造型師和新娘祕書喜歡的配飾。

因應新娘換穿的多套禮服，

使用不同的搭配設計所堆疊出的髮上花，

或優雅，或柔美，或清新可喜……

婀娜多姿的效果，

為美麗的臉龐增添了色彩。

不　凋	玫瑰・米香花・繡球・巴西胡椒粒・小星花・雛菊・小菊花
乾　燥	麥桿菊・槲樹果實・米香花
配　材	珍珠・水鑽

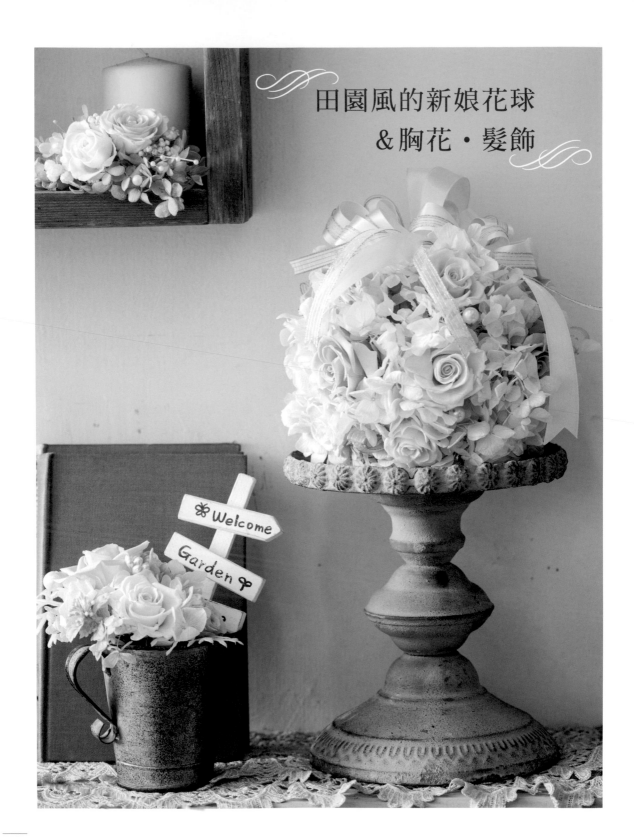

田園風的新娘花球
&胸花・髮飾

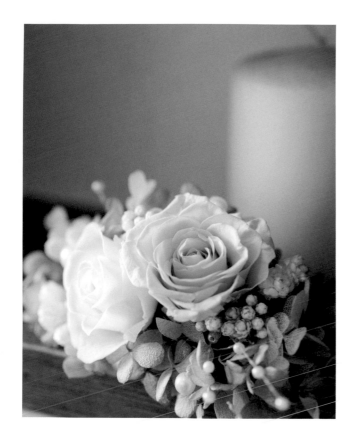

設計新娘花藝的配件時,

配色是最主要的重點,

必需合乎新人的需求及禮服剪裁的美學,

而細膩的手法更能展現新娘優雅的韻味。

輕盈的綠繡球,細碎的小花及米香花,

營造出花朵的層次與田園風情。

簡單的配色,就能襯托出新娘迷人的笑靨,

很適合在清新綠野中舉辦的戶外婚禮。

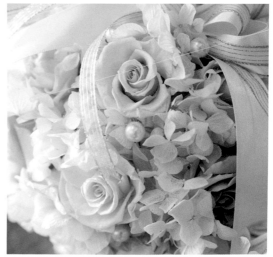

不 凋	玫瑰・繡球・小星花・蠟菊
乾 燥	米香花
配 材	珍珠・緞帶

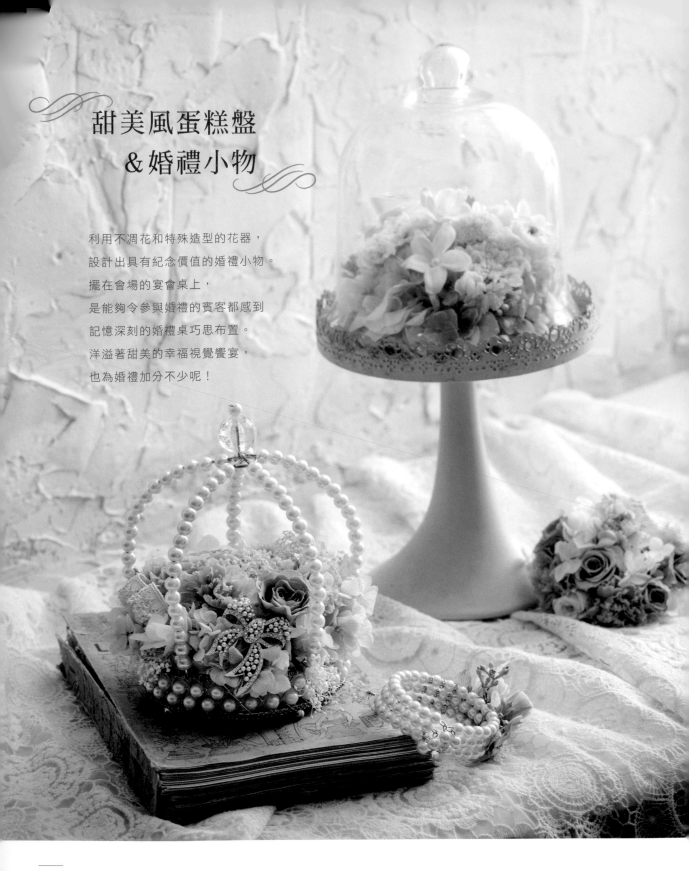

甜美風蛋糕盤
&婚禮小物

利用不凋花和特殊造型的花器，
設計出具有紀念價值的婚禮小物。
擺在會場的宴會桌上，
是能夠令參與婚禮的賓客都感到
記憶深刻的婚禮桌巧思布置。
洋溢著甜美的幸福視覺饗宴，
也為婚禮加分不少呢！

1 甜美雅緻的饗宴

不　凋	松蟲・玫瑰・茉莉・繡球・尤加利果・乒乓菊
乾　燥	千日紅
人　造	繡球・果實
配　材	珍珠

2 皇冠華麗風小禮

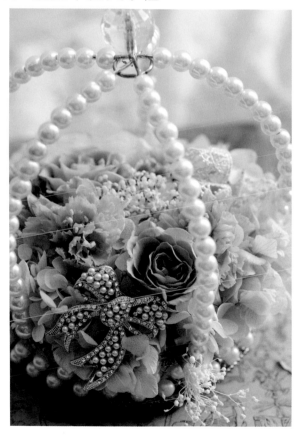

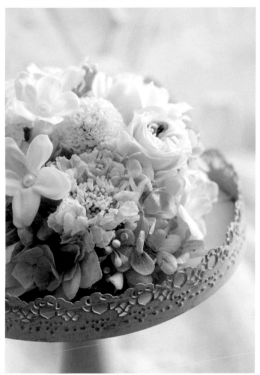

不　凋	玫瑰・康乃馨・霞草・繡球
人　造	花蕊
配　材	珠寶胸針・蕾絲緞帶

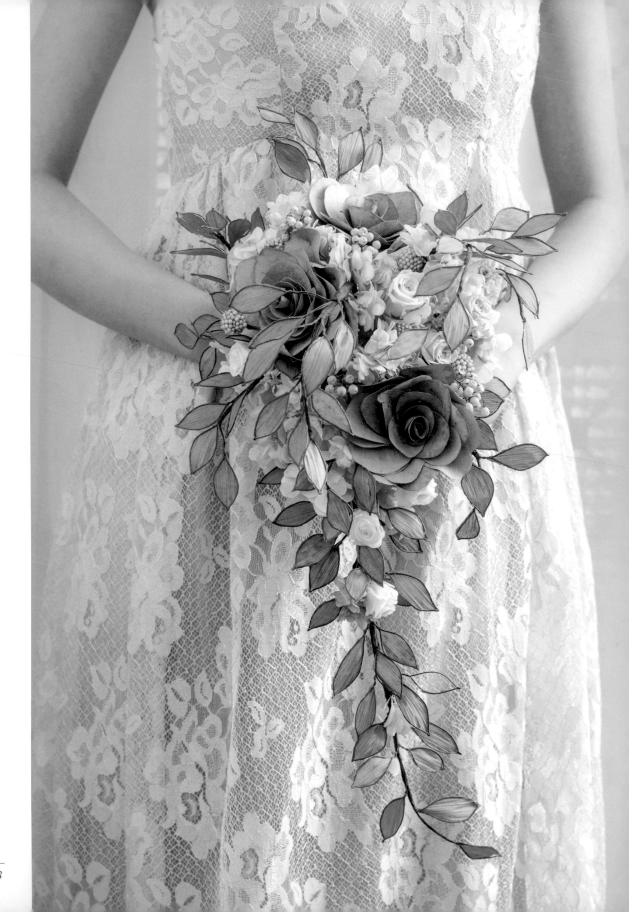

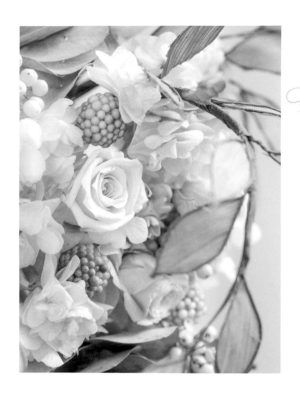

森林系瀑布型捧花

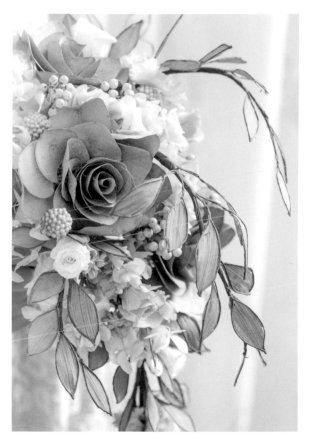

以幸福洋溢的心情，

盡情地在森林裡奔跑著，

隨意採擷來自大自然的美好⋯⋯

仿若田園色調的不凋花素材，

搭配以尤加利葉所組成的合成花，

添上一些不規則的枝葉，

展現出奔放感十足的森林系幸福捧花。

不 凋	玫瑰‧繡球‧巴西胡椒粒
乾 燥	尤加利葉合成花‧葉蘭‧櫟樹果實
人 造	果實

經典復古風捧花

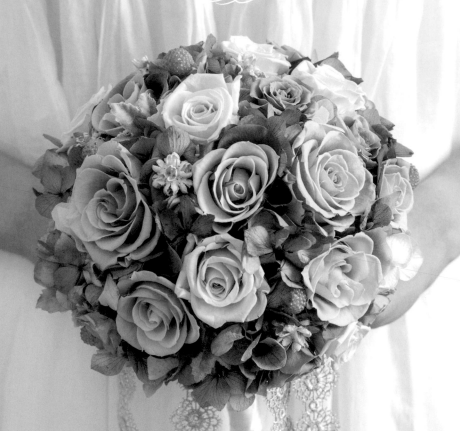

漸層色調的玫瑰
與復古色系的繡球花，
完美的配色，搭上古董蕾絲，
呈現完美無缺的優雅。
隨著歲月軌跡，
花朵就像記憶般暈染開來。
彷彿已褪色的色調，
在人生中的重要時刻，
妝點出讓人難忘的經典捧花。

不 凋	玫瑰・雙色玫瑰・繡球
乾 燥	櫟樹果實
人 造	果實・葉材
配 材	蕾絲緞帶

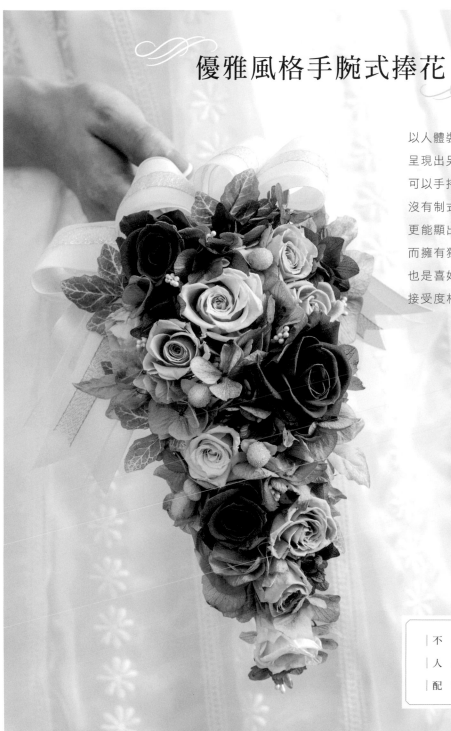

優雅風格手腕式捧花

以人體裝飾設計的概念，
呈現出另外一種形式的放大肩花。
可以手持也可以掛在手腕上的捧花，
沒有制式的約束，
更能顯出新娘青春活潑的氣息。
而擁有獨特風格的概念，
也是喜好創意的新人
接受度相當高的款式。

不 凋	玫瑰・繡球
人 造	果實・葉材
配 材	珍珠・緞帶

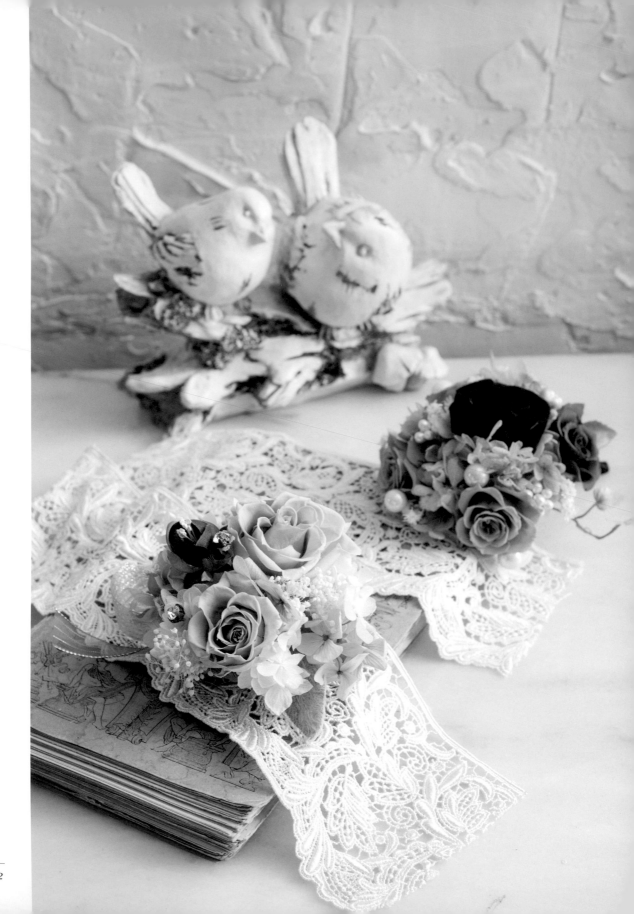

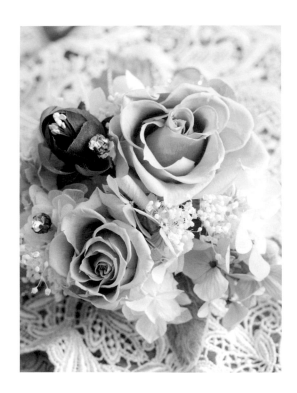

高雅圓形胸花

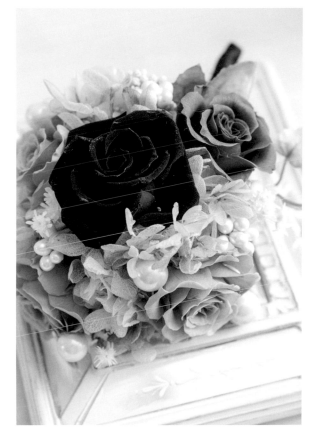

不　凋	玫瑰・繡球・霞草・羊耳石蠶
人　造	人造花・花蕊・葉材
配　材	水鑽・緞帶

跳脫出一般傳統三角形的胸花設計，
以不凋花作出活潑可人的圓形，
象徵著婚禮中戀情圓滿的結局。
所有個性裡的稜稜角角，
都在彼此胸中的圓弧裡化作曲線。

不　凋	玫瑰・繡球・小星花・米香花
人　造	葉材
配　材	珍珠・緞帶

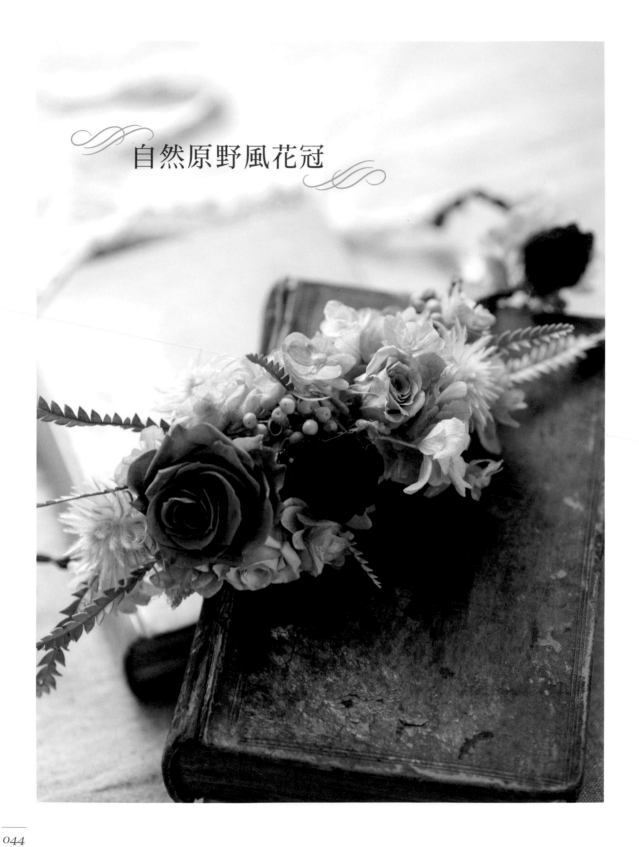

自然原野風花冠

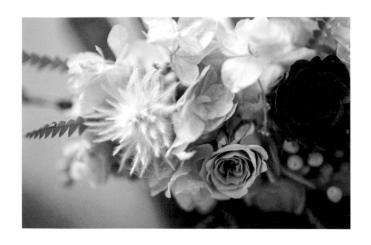

不規則的層次，
強調出主題式的呈現。
山茂檻的葉子伸展出線條姿態，
柔軟的毛筆花讓花冠更顯輕盈跳動。
比擬著新娘雀躍的心情，
如田野阡陌間的微風徐徐。
喚起了兒時的回憶，
柔嫩嬌羞的臉龐宛如精靈般宜嗔宜喜。

| 不 凋 | 玫瑰・巴西胡椒粒・繡球 |
| 乾 燥 | 毛筆花・山茂檻葉材 |

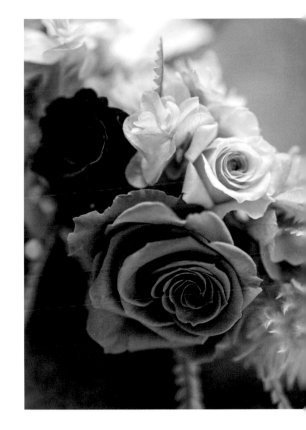

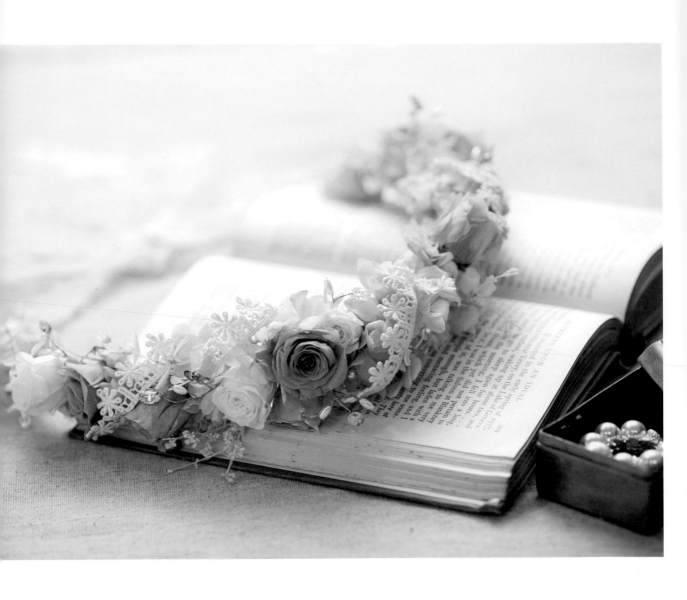

古董蕾絲輕珠寶花冠

淡雅的色調，
搭配著古董蕾絲及輕珠寶，
是許多新娘非常喜愛的雅緻設計。
甜美又端莊的呈現優雅風韻，
宛如公主般內斂尊貴的氣質，
演繹出高雅風格的城堡婚禮。

| 不 凋 | 玫瑰・繡球・小星花 |
| 配 材 | 蕾絲緞帶・米粒珠・水鑽 |

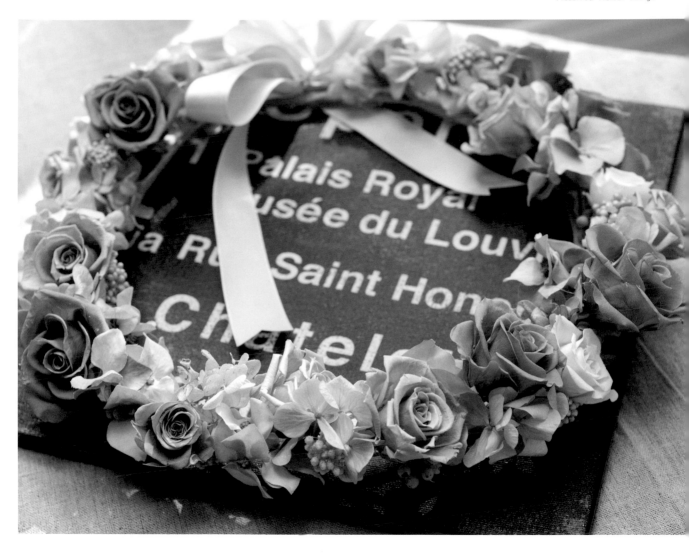

花圈式手提捧花

有別於傳統的捧花形式，
花圈捧花呈現出更可愛俏皮的味道。
焦糖色的玫瑰搭配復古紫的色調，
唯美柔和地襯托出新娘的優雅。
新娘在換裝之後，以不同的方式拿著捧花，
更能加深賓客對新娘整體造型的印象。

| 不 凋 | 玫瑰・繡球・米香花・巴西胡椒粒 |
| 人 造 | 繡球 |

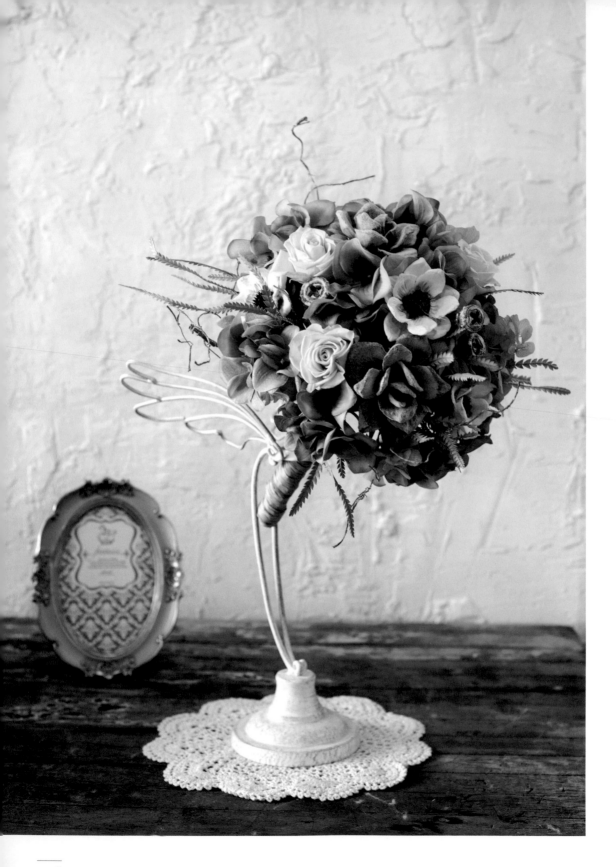

維多利亞捧花

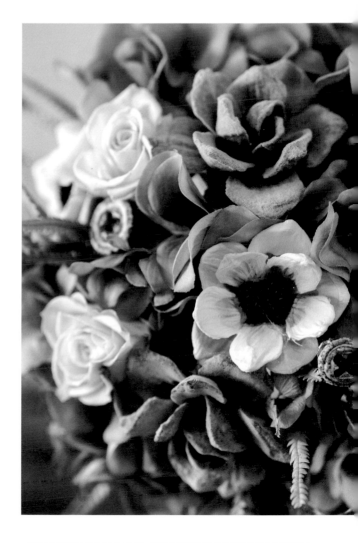

不同層次的紫、粉，加上灰色調果實，

配上枯枝的架構、山茂檻的葉材，

醞釀出新娘內心細密織就的心事……

搭配著翅膀造型的捧花架，

沉靜柔雅的外表下，似乎掩不住想飛的心。

寄託純粹的願望在捧花中，

希望兩人能一同翱翔於幸福的天空。

不 凋	玫瑰・繡球
乾 燥	紫錐果合成花・山茂檻葉子・拉菲草・果實花
人 造	繡球・尤加利果・發泡樹藤

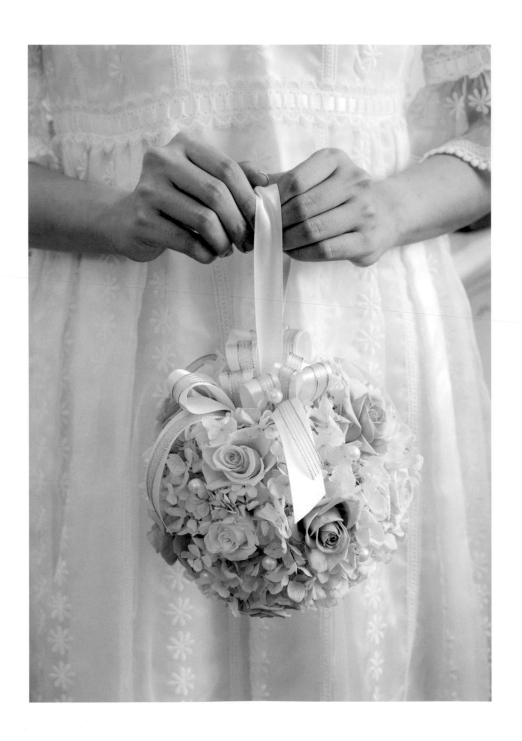

自然風手提式花球

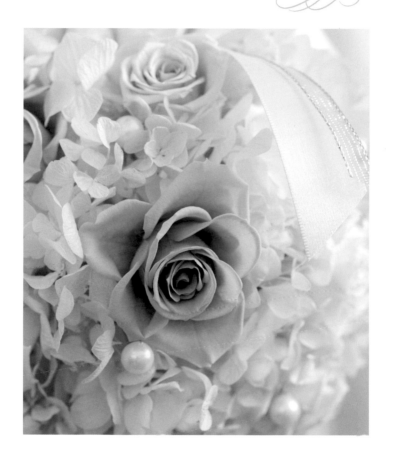

青綠色調的花球型捧花，

洋溢著年輕、甜美及活潑的氣息，

圓滾滾的造型，

也象徵內心嚮往幸福圓滿的渴望。

在踏上紅毯的這一刻，

隨著花球的轉動，

人生也即將有了不一樣的開始。

| 不 凋 | 玫瑰・繡球 |
| 配 材 | 珍珠・緞帶 |

Couronnes souvenirs

寄意花圈

每個季節都以色彩的記憶染上花圈……

春天可以是，色彩繽紛的草花；

夏天也許是，恣意綻放的紫陽；

秋天則是，森林豐收的果實；

冬天，就結合諾貝松和山歸來吧……

時間是花圈的推手，

而花圈是歲月記憶中的結，

我們在每個結、每個花圈裡，

刻畫了屬於自己的美好，祈求了接下來的幸福點滴。

秋色花園

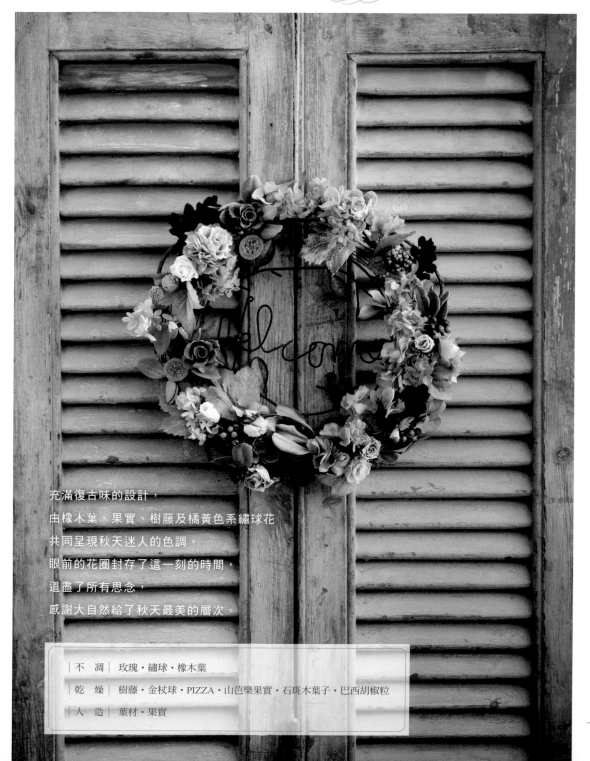

充滿復古味的設計，
由橡木葉、果實、樹藤及橘黃色系繡球花
共同呈現秋天迷人的色調，
眼前的花圈封存了這一刻的時間，
道盡了所有思念，
感謝大自然給了秋天最美的層次。

不 凋	玫瑰・繡球・橡木葉
乾 燥	樹藤・金杖球・PIZZA・山芭樂果實・石斑木葉子・巴西胡椒粒
人 造	葉材・果實

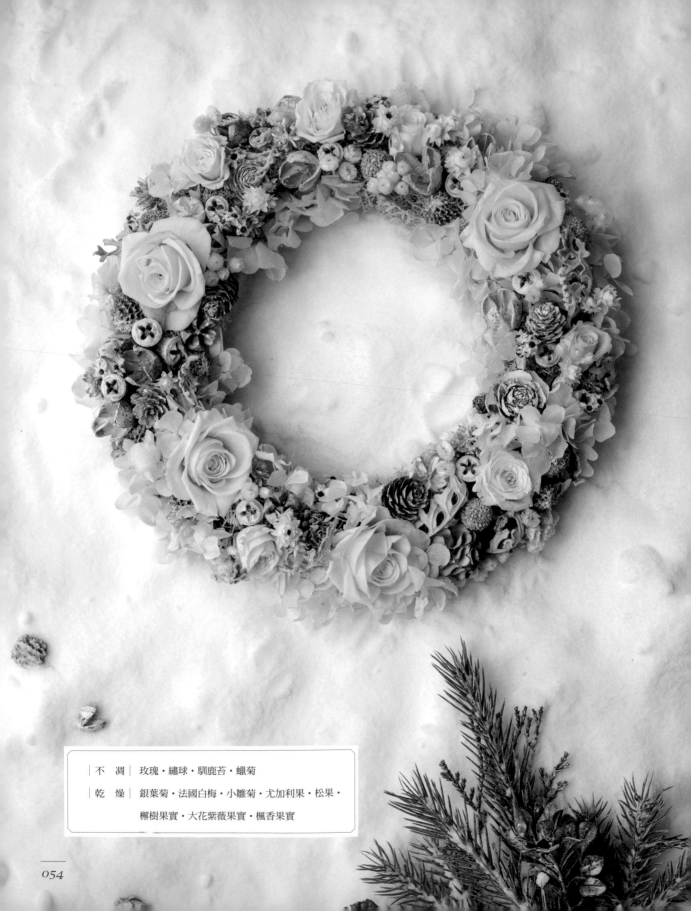

| 不 凋 | 玫瑰・繡球・馴鹿苔・蠟菊
| 乾 燥 | 銀葉菊・法國白梅・小雛菊・尤加利果・松果・
| | 櫟樹果實・大花紫薇果實・楓香果實

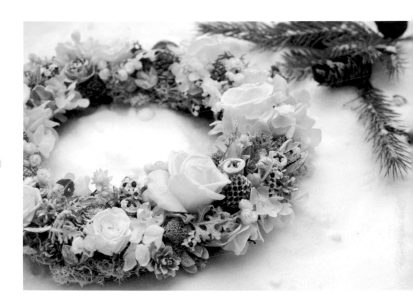

冬雪花圈

雪地裡的玫瑰花
搭配斑駁雪白的各式果實，
充滿林地裡嚴冬的想像。
不僅是白淨的氛圍，
當雪融化了呈現原來的色調，
果實的紋路像歷盡滄桑的人生旅途，
沉澱後一切寧靜又美好。

Zakka et Fleurs

雜貨花藝

如果說生活需要一點溫度,

那麼雜貨一定是那不可或缺的加溫器。

在平凡的日常裡,尋找美麗事物的過程,

就是雜貨所帶來的美好小幸福。

喜歡雜貨的人並不在乎它的價位,

只因為它在對的時刻療癒了自己,

也許復古,也許簡單可愛。

當雜貨透過巧思妝點,

和花朵相遇後的火花,

就能將這場美麗的邂逅,

在生活的角落裡無限延伸。

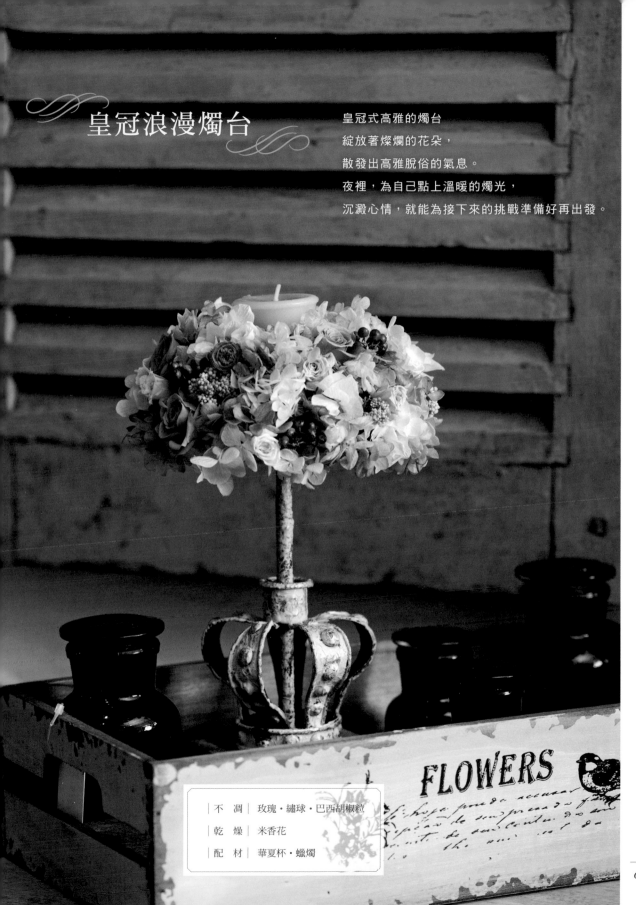

皇冠浪漫燭台

皇冠式高雅的燭台
綻放著燦爛的花朵，
散發出高雅脫俗的氣息。
夜裡，為自己點上溫暖的燭光，
沉澱心情，就能為接下來的挑戰準備好再出發。

FLOWERS

不 凋	玫瑰・繡球・巴西胡椒粒
乾 燥	米香花
配 材	華夏杯・蠟燭

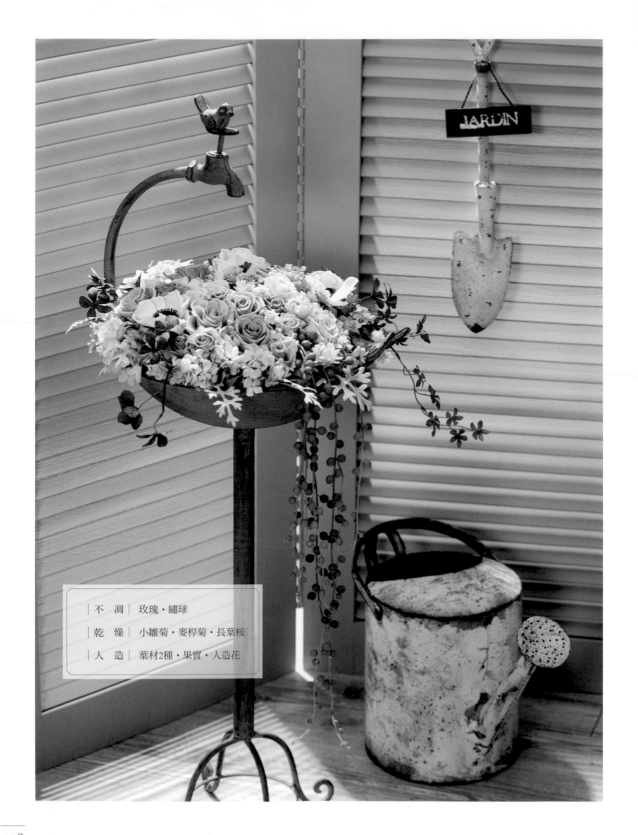

不　凋	玫瑰・繡球
乾　燥	小雛菊・麥桿菊・長葉桉
人　造	葉材2種・果實・人造花

春之花泉
&療癒小花鏟

花兒恣意地展現各自姿態，
像似百花齊開的花園，
豐富的生命力與繽紛的色彩，
積極地鼓舞了我們的心。
綠之鈴和藤蔓狀的綠葉拉出了垂墜線條，
生命的延伸，宛如另一個風景的開始。

不 凋	玫瑰・米香花・繡球
乾 燥	山茂檻葉材
人 造	果實
配 材	蕾絲緞帶

春天野餐提籃

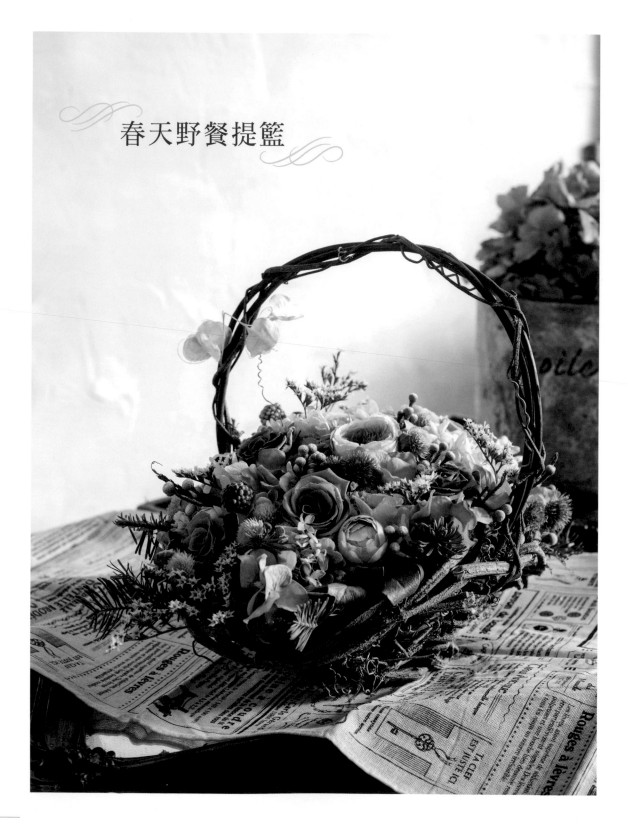

充滿田野風情的提籃，

裝滿了花朵、果實、綠葉……

呈現出適合野餐的心情。

不用刻意營造的氛圍，

放鬆又療癒。

來吧！在美好的春天！

我們一起野餐去。

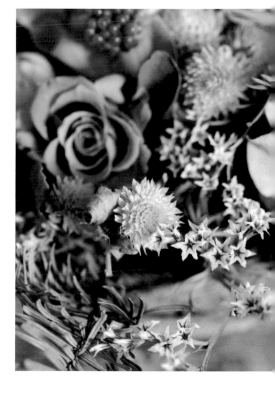

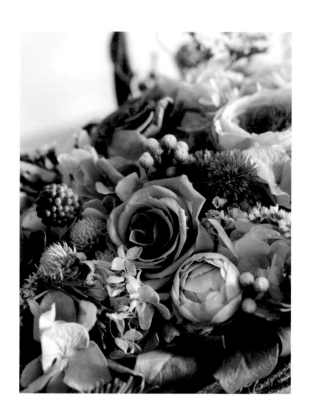

｜不　凋｜	玫瑰・庭園玫瑰・繡球・馴鹿苔・山藥藤
｜乾　燥｜	水晶草・千日紅・煙火・諾貝松・小銀果・石斑木葉子・松蘿・星辰花葉材・果實
｜人　造｜	繡球・果實・人造花

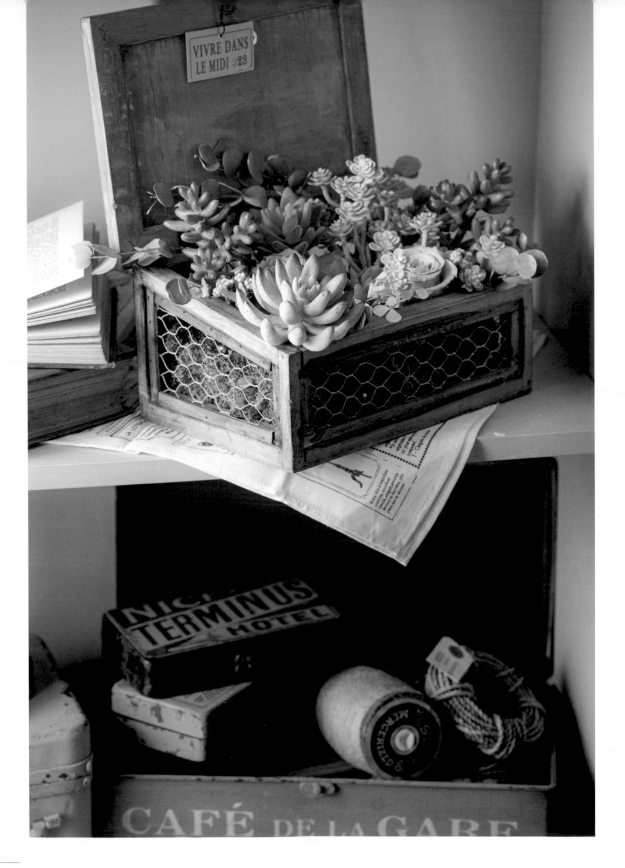

多肉組合小花園

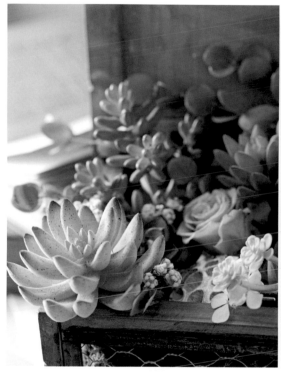

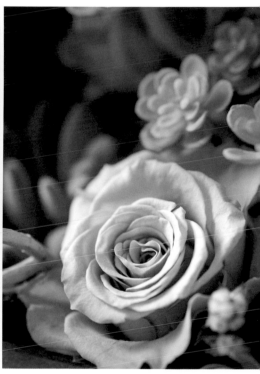

可愛的肉肉們，集合囉！

和玫瑰一起綻放在小花園裡，

色彩層次堆疊出令人驚豔的質感。

多肉豐富的表情與姿態，

完全撫平現實中紛擾的心境，

悄悄地

療癒了我們……

不 凋	玫瑰・尤加利葉
乾 燥	蓮蓬・法國艾莉嘉・MOSS水苔
人 造	多肉植物

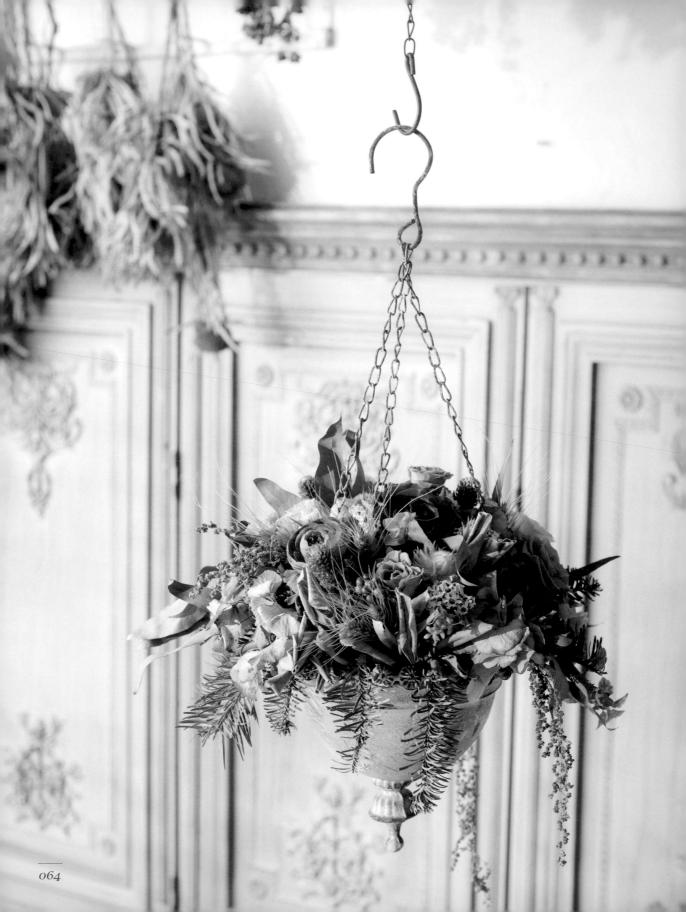

鄉村風的花草吊盆

喜歡莊園的自然風光，

沒有刻意裝點的色彩，

信手拈來的花草無需爭奇鬥豔，

因為它們都各自有風采。

迴廊裡的鄉村吊盆美麗地搖盪著，

如同漫漫的時光般，

靜謐地陪著我們一起生活著。

不 凋	玫瑰・繡球・巴西胡椒粒
乾 燥	新娘花・柔麗絲・千日紅・青麥・三角尤加利葉・諾貝松・海桐葉・繡球・法國白梅・毛筆花・長葉桉
人 造	南京茶玫・葉材

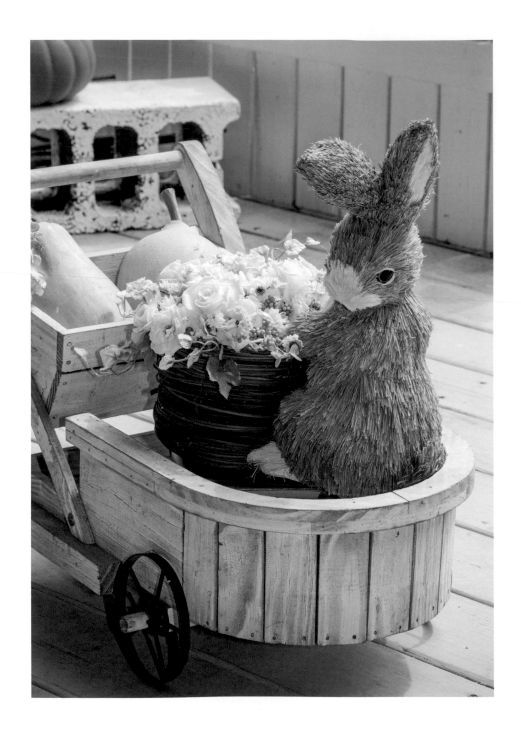

田園兔子花籃

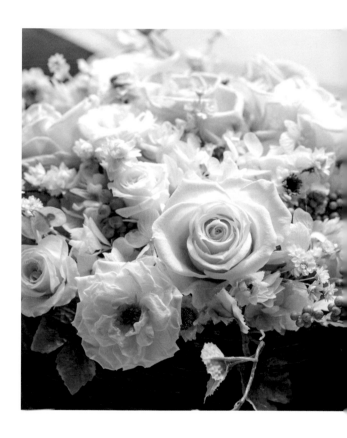

庭園裡的小推車，

裝著可愛的兔子花籃。

優雅的瑪麗安娜玫瑰，

搭配清新的繡球花色，

在陽光灑落後，

就和花兒一起迎接早晨甦醒的時光吧！

園子裡，有了小兔兔看顧著，

一起打造出幸福的花露台。

不 凋	玫瑰・雙色玫瑰・瑪麗安娜玫瑰・繡球・小星花・巴西胡椒粒
乾 燥	小雛菊
人 造	葉材・果實

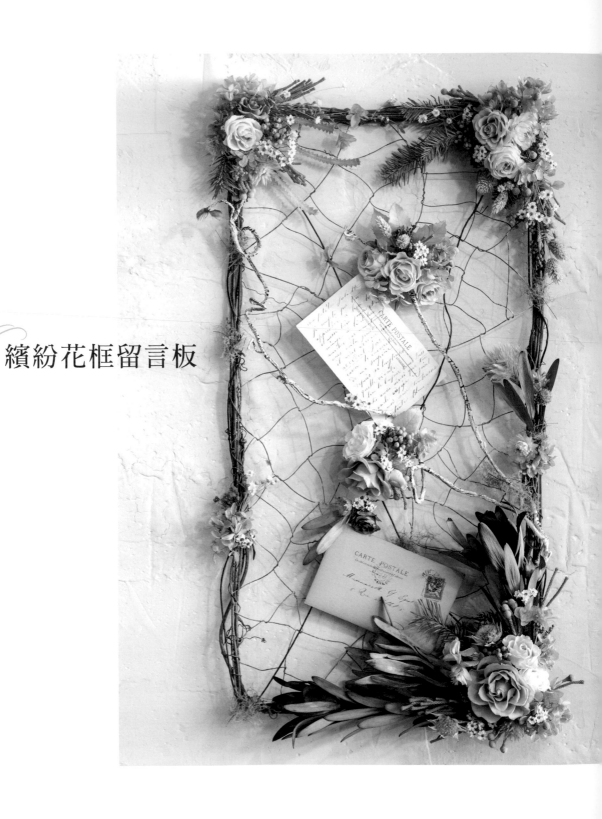

繽紛花框留言板

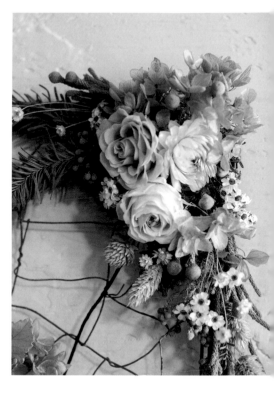

宛如編織夢的人生，

將旅行回憶存放在花框裡。

路途中的點滴就像花框裡繽紛的色彩，

有時亮麗，有時灰暗；

然而每一步停留、或不同的轉角都各自精采。

角落裡，我們將層次延伸，

象徵著人生每個轉捩點都如此令人記憶深刻。

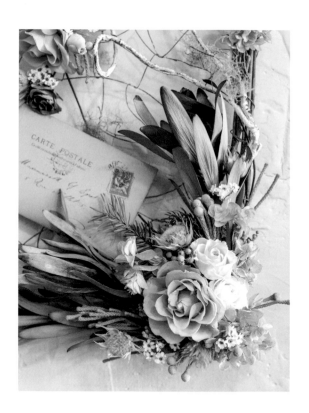

不　凋	玫瑰・雙色玫瑰・繡球・橡木葉・巴西胡椒粒・小星花
乾　燥	非洲鬱金香・煙霧樹・法國白梅・新娘花・麥桿菊・毛筆花・鑽石草・大銀果・小綠果・諾貝松・佛塔葉・千日紅
人　造	發泡柳條

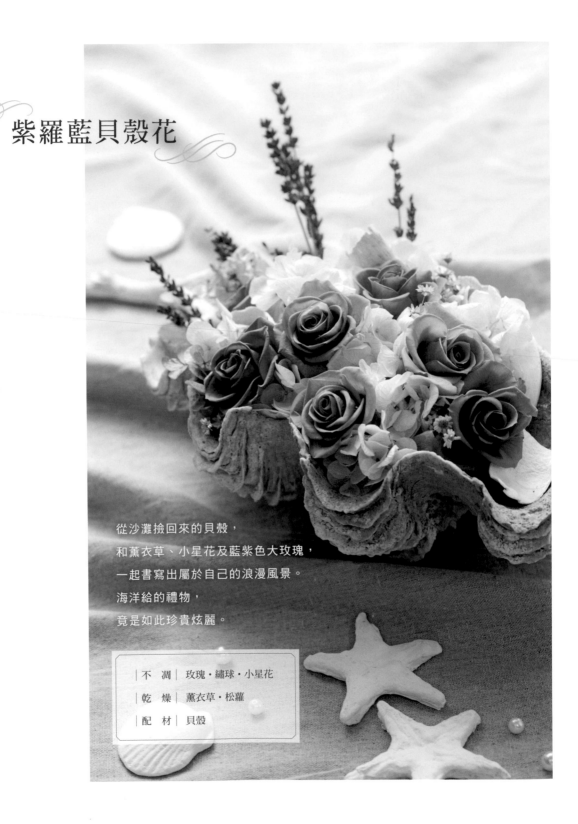

紫羅藍貝殼花

從沙灘撿回來的貝殼，
和薰衣草、小星花及藍紫色大玫瑰，
一起書寫出屬於自己的浪漫風景。
海洋給的禮物，
竟是如此珍貴炫麗。

不 凋	玫瑰・繡球・小星花
乾 燥	薰衣草・松蘿
配 材	貝殼

優雅法式懸吊鳥籠

法式恬靜的配色是如此迷人，
鳥籠裡的蠟菊與白雪色澤的黑種草，
在花朵中穿梭著高低層次。
些許的空間留白，更顯優雅。
角落裡，在老秤和蕾絲的襯托下
恰是一處古典意境的寫照。

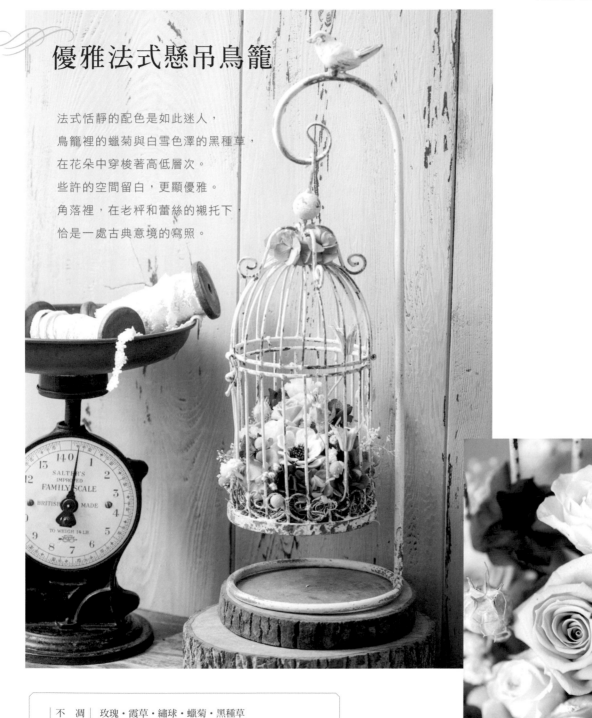

不 凋	玫瑰・霞草・繡球・蠟菊・黑種草
乾 燥	法國艾莉嘉・車絨花・紫錐果合成花・大銀果・松蘿
人 造	繡球

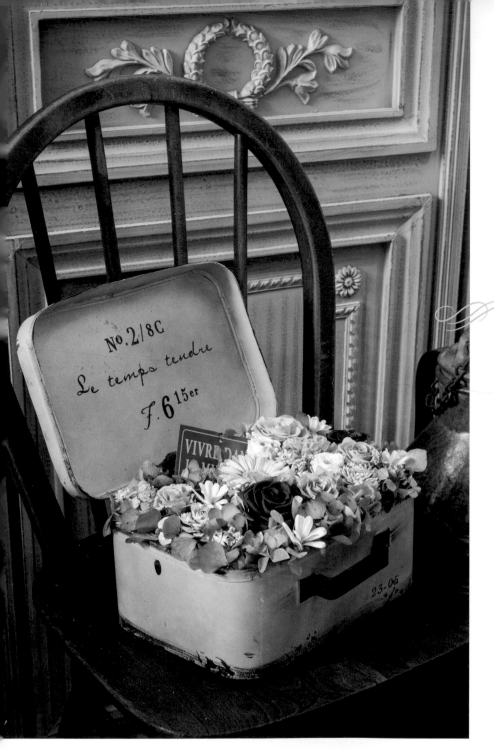

回憶花鐵盒

斑駁感十足的鐵盒，
彷彿是時空交錯下，
所遺留的過往痕跡。
裝載了滿滿的回憶，
以復古色調醞釀出美景，
是個吸引目光的焦點；
也可以當作充滿心意的禮物。

不 凋	玫瑰・康乃馨・繡球・非洲菊・黑種草
乾 燥	索拉花・松果・木片小花・楓香果實・米香花・尤加利果・大花紫薇果實
配 材	果實

淡雅水龍頭吊盆

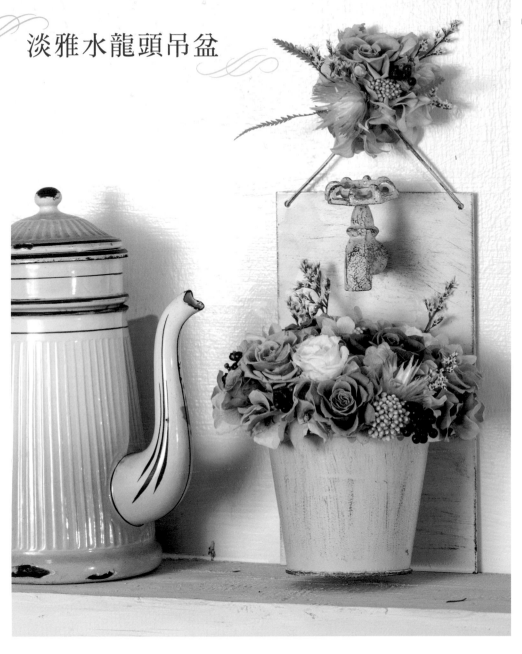

水龍頭造型的雜貨花器看似簡單，
加點巧思卻可以設計成受歡迎的花藝作品。
漸層雙色旱雪蓮有著羽毛狀的花瓣，
柔美的配色將淡紫、粉紅渲染開來，
呈現非常淡雅、甜而不膩的風格。

不 凋	玫瑰・繡球・巴西胡椒粒・米香花
乾 燥	水晶草・山茂檻葉材・旱雪蓮
人 造	繡球

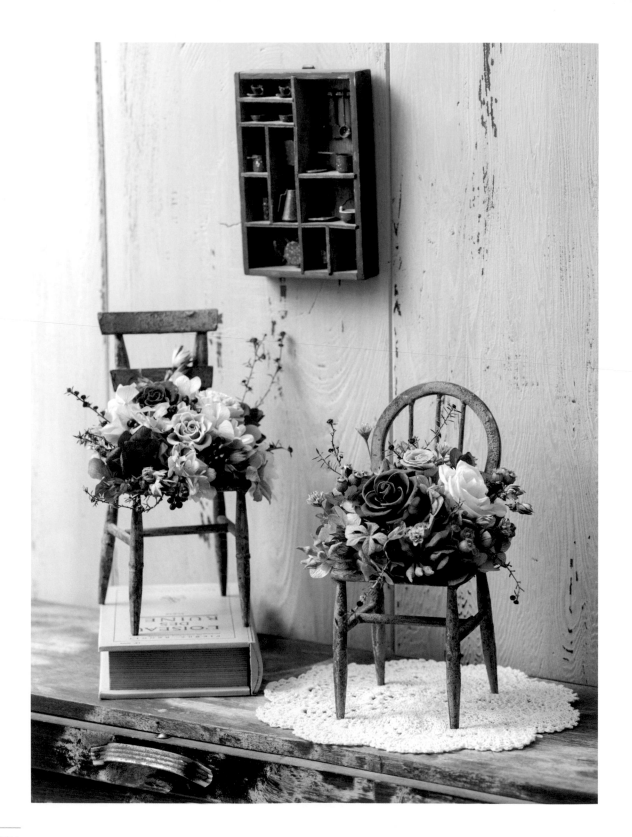

迷你復古椅花飾

內斂沉穩的灰藍色玫瑰，
綻放在復古馬口鐵花椅中，
松紅梅、粉紫色大星芹、野牡丹……
烘托出淬鍊而來的韻味。
如何在這小小一方空間中，呈現美好？
彷彿人生的課題，
渺小的我們總是要活得精彩。

不 凋	玫瑰・繡球・巴西胡椒粒
乾 燥	大星芹・野牡丹・尤加利果・木片小花・索拉花・松紅梅
人 造	葉材

Décoration d'intérieur

居家氛圍

如果說花的生命，璀璨而短暫，

那麼唯有讓它成為記憶，才能追求永恆。

賦予作品生命力，

這是我習花以來一直的夢想與堅持。

隨著季節轉變的節奏，

運用巧思將作品融入空間設計裡，

為生活注入了溫度。

無論是餐桌、玄關、長廊……

也許自然清新，

也許低調奢華，

也許內斂沉穩，

盡情的打造一個舒適別致的空間。

在忙碌之後，

那將是療癒自己，最寧靜的角落時光。

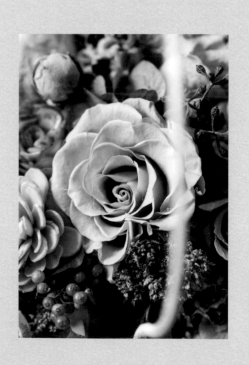

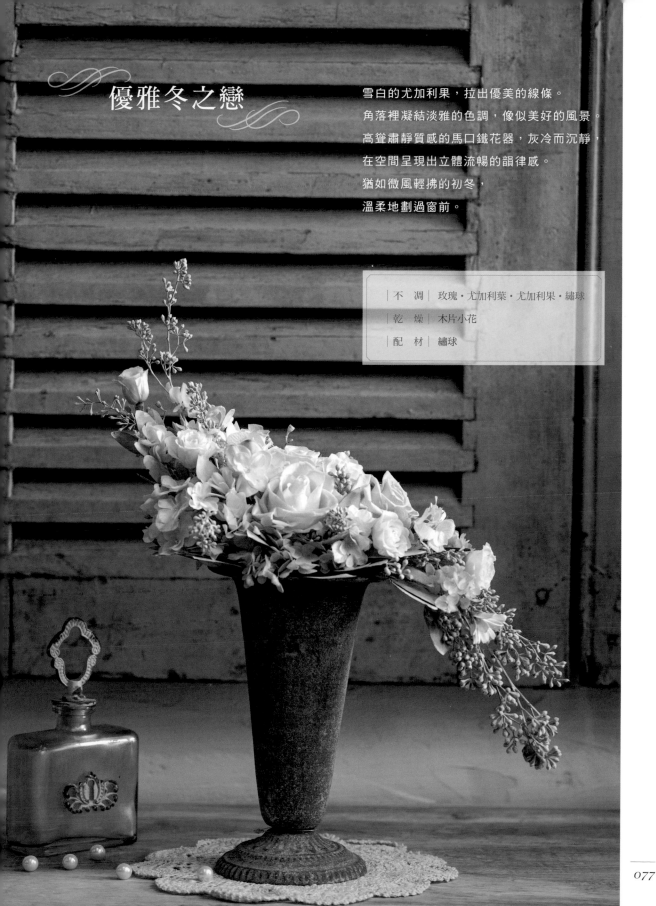

優雅冬之戀

雪白的尤加利果，拉出優美的線條。
角落裡凝結淡雅的色調，像似美好的風景。
高聳肅靜質感的馬口鐵花器，灰冷而沉靜，
在空間呈現出立體流暢的韻律感。
猶如微風輕拂的初冬，
溫柔地劃過窗前。

不 凋	玫瑰・尤加利葉・尤加利果・繡球
乾 燥	木片小花
配 材	繡球

南法鄉村風餐桌花

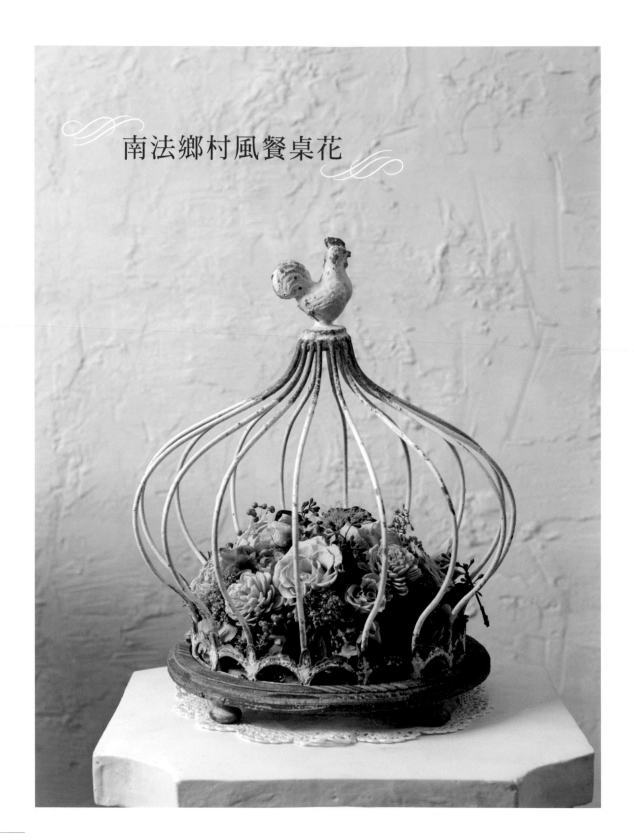

淡雅紫綠色的奧勒岡香草

與迷濛的Smoky tree穿梭在淡裸色調的玫瑰間，

散發出優雅鄉村風韻，

令人有放鬆愉悅的心情。

生活裡的溫度，

就來自這些不同的巧思手感妝點。

| 不 凋 | 玫瑰・繡球・尤加利果・庭園玫瑰・沙巴葉 |
| 乾 燥 | 玫瑰果・牡丹・奧勒岡・陽光陀螺・果實花・山歸來・煙霧樹・蓮蓬・三角尤加利葉・索拉花 |

古董英式花提桶

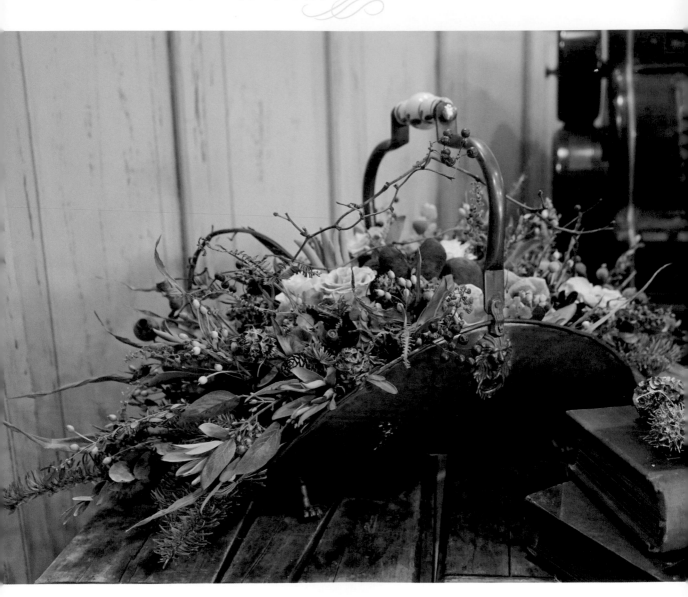

古董老件之所以迷人，

是因為時間賦予了它美麗的條件。

一個古銅色的手提炭桶，

卻在每個細節展露出迷人韻味。

手繪陶瓷手把、左右細節裡刻印獅頭的銅件，

搭配芒萁、大花紫薇果實、陽光等各式不凋及乾燥素材，

完全像是自然形成的風景，

內斂而優雅，讓裝飾的角落也能如此精彩。

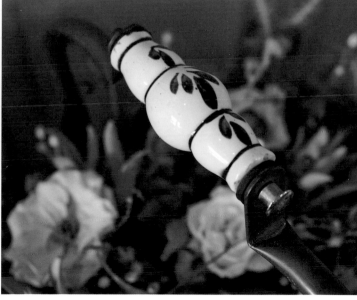

不 凋	玫瑰・繡球・尤加利葉・陽光果
乾 燥	掌葉蘋婆果實・諾貝松・山歸來・玫瑰果・薏苡・大花紫薇果實・月桃・非洲鬱金香・商陸・ 野牡丹・芒萁・果實花・百合竹・金柳・赤楊子・PIZZA・長葉桉・尤加利葉・桉樹果
人 造	人造葉材・果實

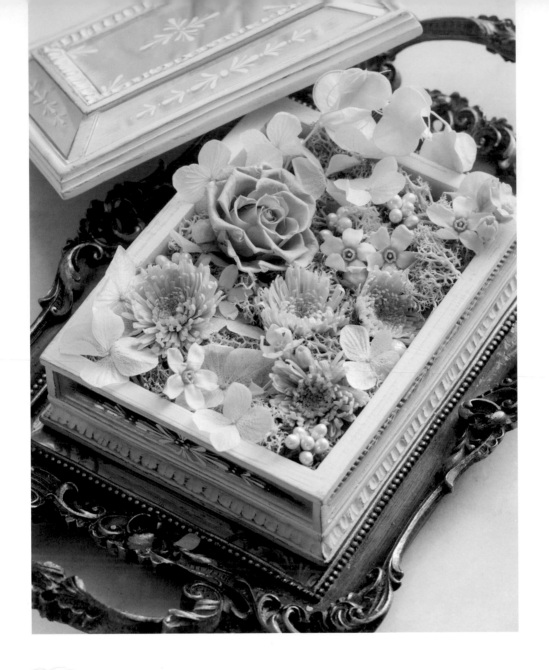

蝴蝶之舞

山藥藤像蝴蝶一般，
薰衣草色調的玫瑰和小菊穿梭在花園裡。
搭配著嬌嫩藍星花，宛如夢境。
療癒的色彩元素，在復古珠寶盒裡，
流露出法式的恬靜情調。

| 不 凋 | 玫瑰・藍星花・繡球・馴鹿苔・山藥藤・小菊花 |
| 配 材 | 米粒珠 |

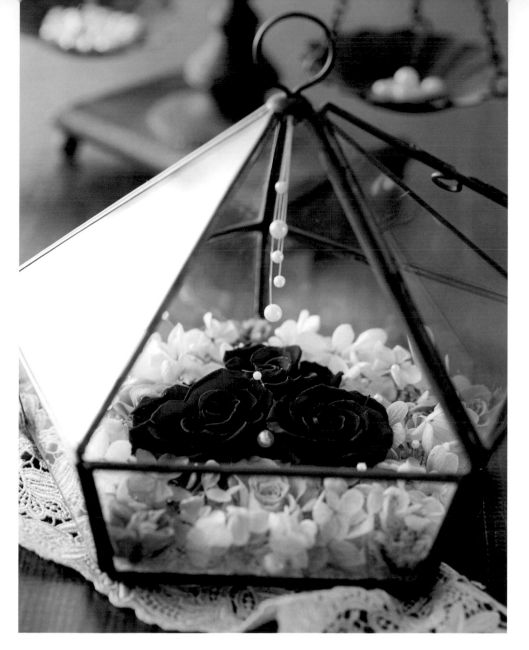

閃爍的珍藏

晶瑩剔透的玻璃盒裡，
閃耀著高雅紫紅奢華色調。
猶如雲朵般鋪陳的繡球花海，
與精緻時尚的珍珠飾品，
高雅的氣息若隱若現。

| 不 凋 | 玫瑰・繡球 |
| 配 材 | 珍珠 |

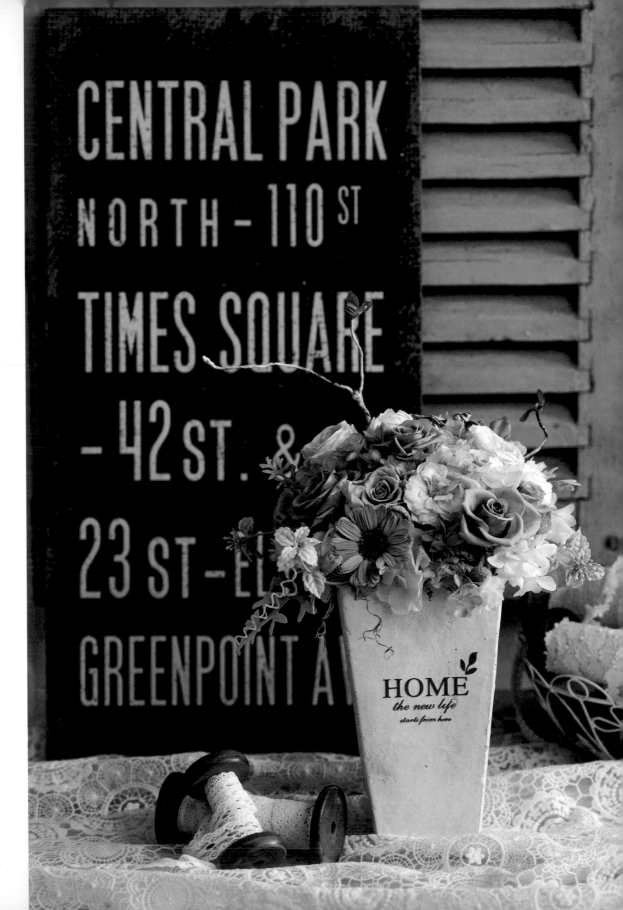

夢幻甜美盆花

像棉花糖般的莓果色調，
淡粉色的瑪麗安娜玫瑰與桃紅色的非洲菊，
甜而不膩的幸福配色，更顯淡雅恬靜氣質。
與雪白的蕾絲，擱放在作縫紉活兒的角落，
帶來了粉嫩又愉悅的心情。

不 凋	非洲菊・玫瑰・瑪麗安娜玫瑰・繡球・庭園玫瑰
乾 燥	松蘿
人 造	葉材・果實・發泡柳條・人造花

工業風復古盆花

在工業風十足的鐵件花器裡，
搭配著紫紅色調、裸灰的果實花，
讓絲絨般的玫瑰質感更顯張力。
與其他鏽蝕的古件一同陳列，
沒有過多繁複細節，
卻醞釀著對味的和諧美感。

不 凋	玫瑰・繡球・尤加利葉
乾 燥	車絨花・奧勒岡香草・高粱・果實花
人 造	繡球

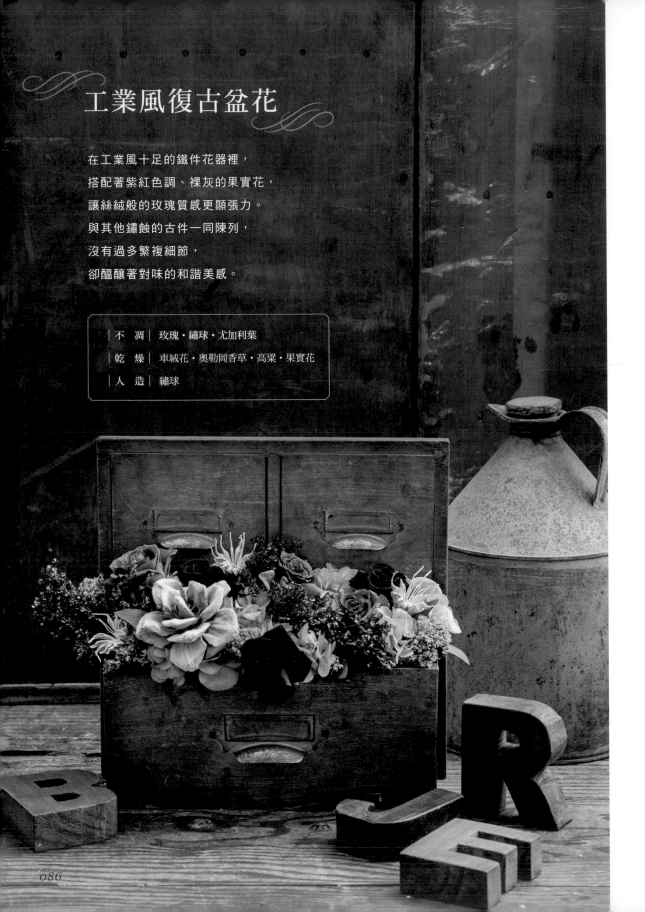

冷豔奢華風盆花

不同層次的紅玫瑰，散發高貴奢華風，
搭配鐵鏽工業風的花器。
選用充滿神秘感的黑色繡球花，
刷白的枯枝，冷冽地陪襯著風華豔麗的前景，
對比衝突的美感。
可以是家中獨特的風景，
也能作為風格獨特的花禮。

不 凋	繡球·玫瑰·巴西胡椒粒
人 造	葉材·樹枝·果實
配 材	珍珠·米粒珠

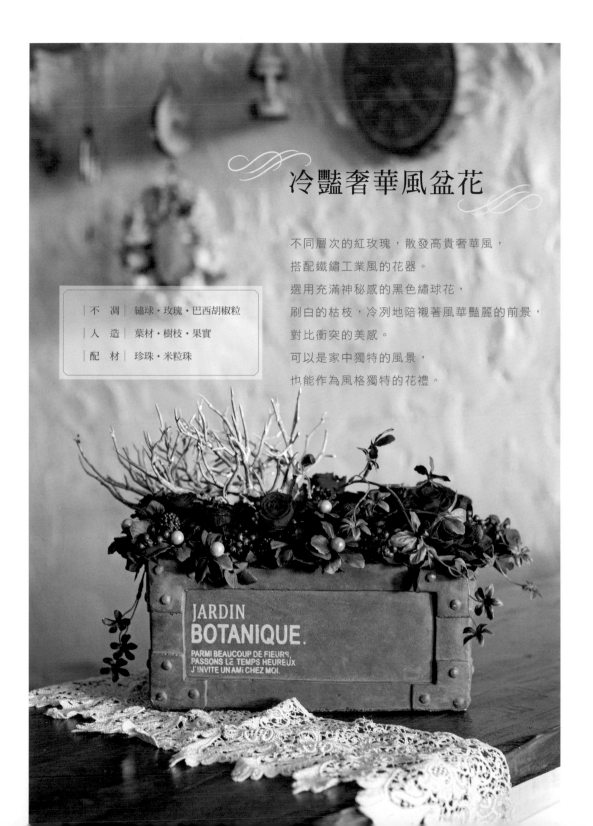

JARDIN
BOTANIQUE.

PARMI BEAUCOUP DE FIEURS,
PASSONS LE TEMPS HEUREUX
J'INVITE UN AMi CHEZ MOI.

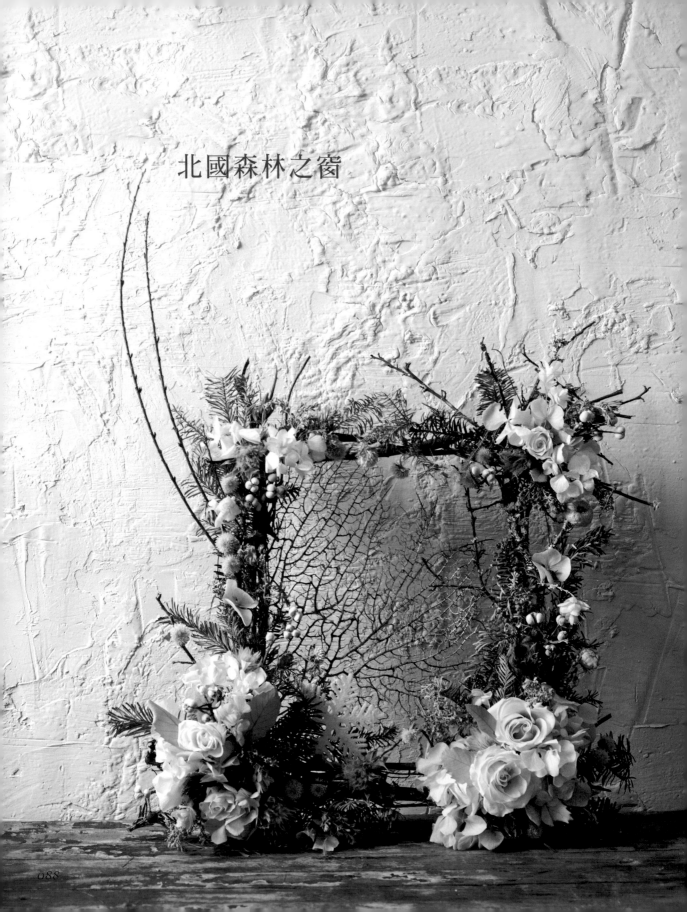

北國森林之窗

北國叢林裡，諾貝松枯枝圍起了自然的窗框，

樹珊瑚宛如窗外的雪景，

樹影灑落曠野空寂。

淡黃色玫瑰、雪白烏桕果實和繡球花，

妝點了純淨的寒冬。

以這一方壁飾，在凜冽季節裡想像戶外的風景，

這一幕宛如對時間靜止的渴望。

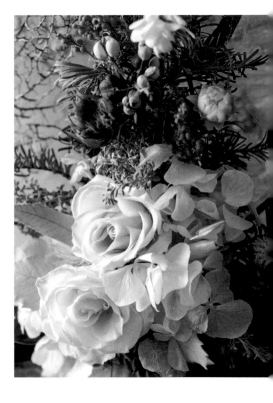

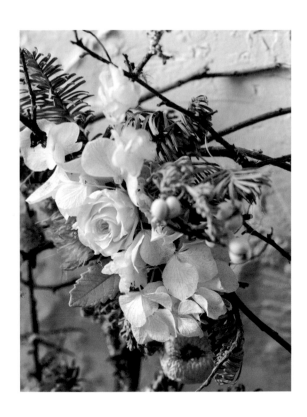

不　凋	玫瑰・繡球・橡木葉
乾　燥	櫻花枯枝・諾貝松・烏桕・毛筆花・千日紅・小綠果・苔枝・樹珊瑚・鶴頂蘭・麥稈菊・新娘花
配　材	鋁線・雪花片

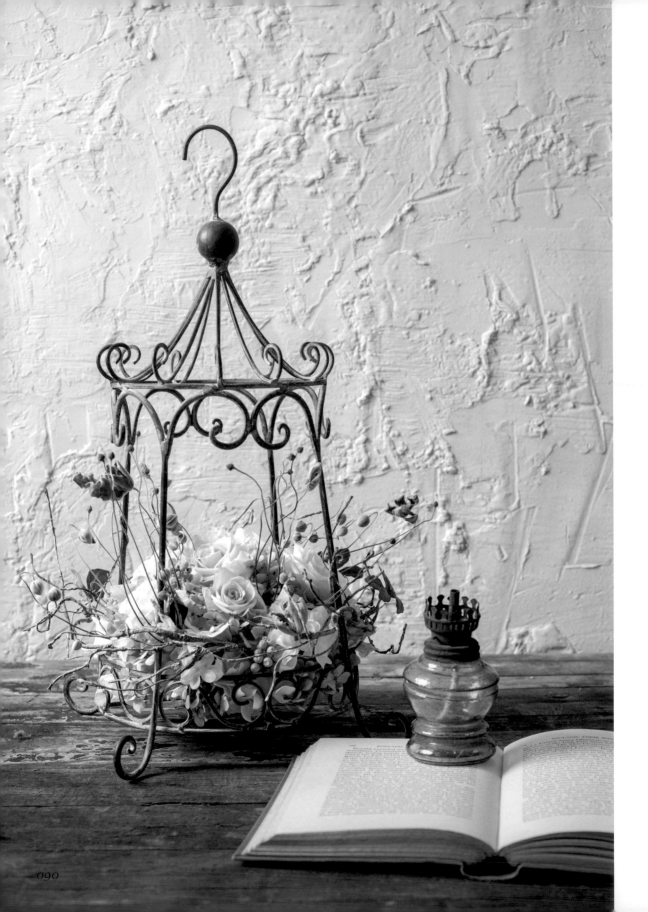

微醺夢幻巴黎

以一種恬靜的浪漫心情，點一盞燈。
在唯美的吊籃擺飾裡，
彷彿正以輕柔的姿態，優雅地翩翩飛著。
隱約穿透感的空間設計，
底部枯枝勾勒出深厚細膩的情感，
彷彿重新墜入巴黎時光的迴廊裡，
回憶無限蔓延著。

不　凋	玫瑰・繡球・巴西胡椒粒
乾　燥	波斯菊
人　造	葉材・發泡樹藤・繡球

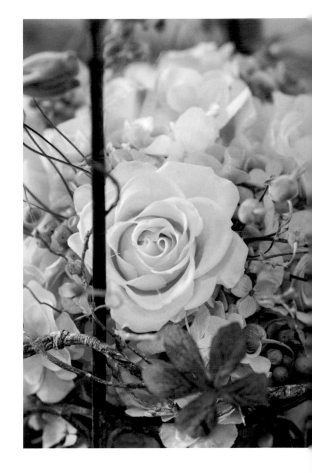

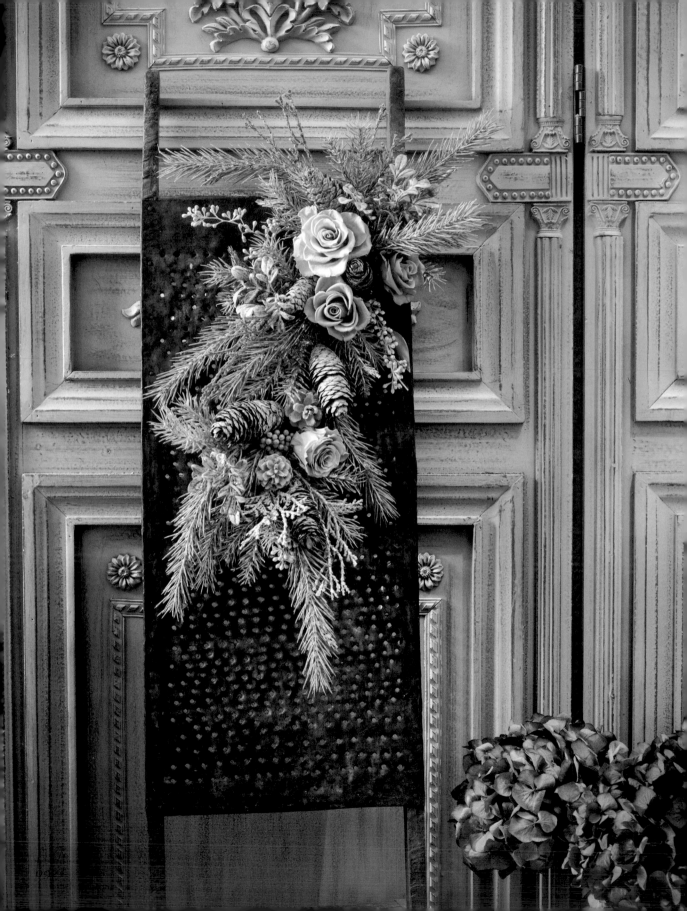

雪之森林古道具

充滿歲月痕跡的古老挫籤板，
刻畫著歷經時間洗滌淬鍊而來的斑駁感。
雪漬果實錯落在松枝間，
冷灰色調的玫瑰，微微地綻放著，
猶如一片初雪的森林，
清新的香氣瀰漫在林間。
一個充滿手感的老件，
增添了家中人文的色彩，
搖曳著美好微煦的溫潤美感。

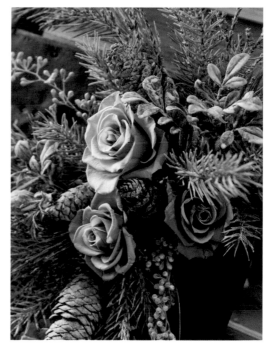

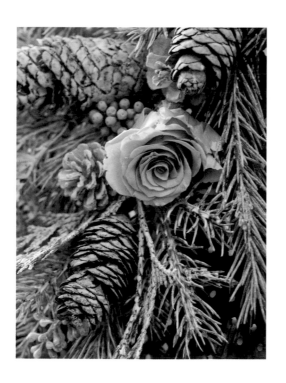

不 凋	玫瑰・尤加利果・巴西胡椒粒
乾 燥	果實
人 造	葉材

復古風馬口鐵盆花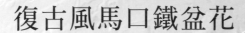

在吉祥寺的小巷裡，意外尋獲的寶物。

看似冷冽的馬口鐵，卻是內藏手感、有溫度的花器。

沉穩而厚實的紫藍色調為底，

刻意讓花器色澤更顯渾厚。

像一顆充滿包容的心，

讓生活裡滿溢著不同的趣味。

不　凋	玫瑰花・藍色橡木葉・繡球
乾　燥	小銀果・毛筆花・水晶草・法國白梅・
	月桃・蓮蓬・尤加利葉
人　造	南京茶玫・果實・繡球

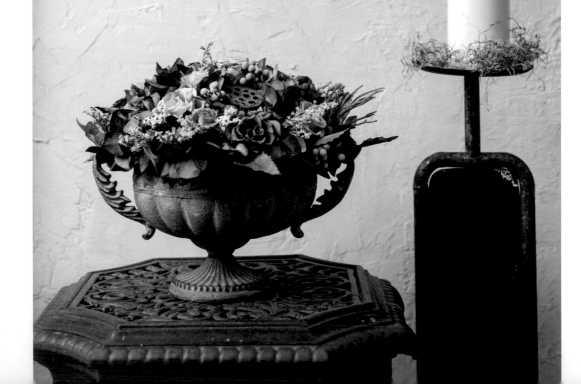

浪漫花籠狂想曲

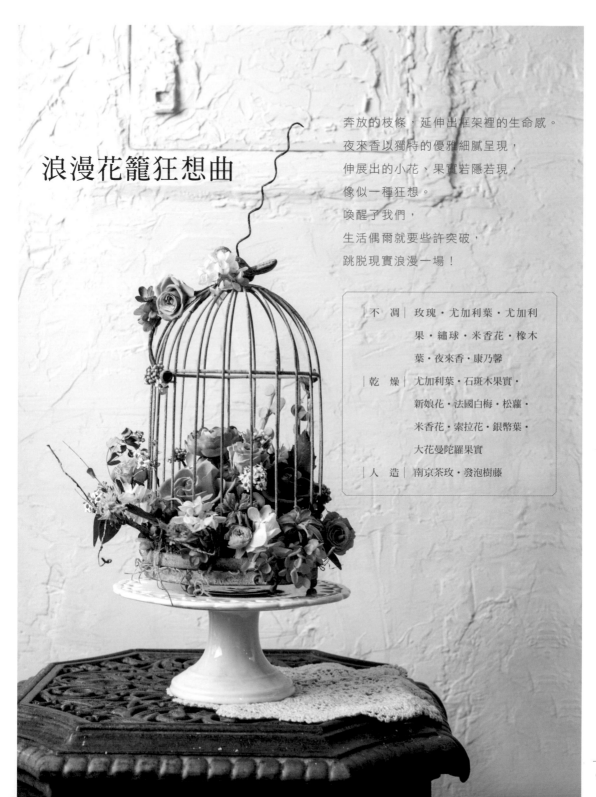

奔放的枝條，延伸出框架裡的生命感。
夜來香以獨特的優雅細膩呈現，
伸展出的小花、果實若隱若現，
像似一種狂想。
喚醒了我們，
生活偶爾就要些許突破，
跳脫現實浪漫一場！

不　凋	玫瑰・尤加利葉・尤加利果・繡球・米香花・橡木葉・夜來香・康乃馨
乾　燥	尤加利葉・石斑木果實・新娘花・法國白梅・松蘿・米香花・索拉花・銀幣葉・大花曼陀羅果實
人　造	南京茶玫・發泡樹藤

Paris泰迪熊花盒

利用康乃馨花瓣堆疊出可愛的泰迪熊，
繫上羊耳石蠶作的蝴蝶結，
花器裡的田園風小鳥和美麗化叢融為一景，
宛如艾菲爾鐵塔前戰神公園的角落裡。
點滴都在提醒著那段美好難忘的回憶，
送給好友的家中擺設，
別忘了重遊巴黎的約定喔！

不　凋	繡球‧玫瑰‧庭園玫瑰‧康乃馨‧非洲菊‧巴西胡椒粒‧小菊‧蠟菊‧羊耳石蠶
乾　燥	銀幣葉‧繡球‧小銀果‧諾貝松‧薰衣草‧米香花‧鑽石草
人　造	葉材‧花苞
配　材	裝飾小鳥

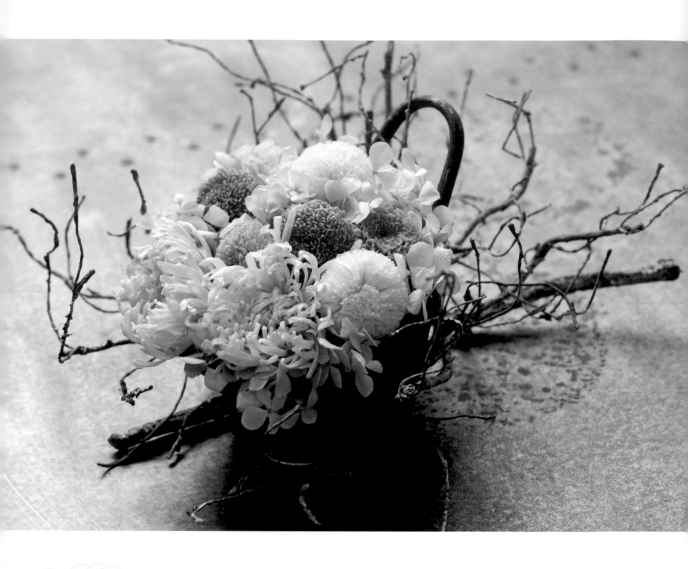

掬之瓢

圓潤柔美的乒乓菊，加上線條細膩的線菊，
靜置在枯枝和水瓢中。
猶如靜謐心底微微激起了些許的漣漪，
簡單的意境，
也是簡單就能完成的桌上花。
由心內化而來的美，讓人時時觀想著⋯⋯

| 不 凋 | 乒乓菊．繡球．線菊．小菊花 |
| 人 造 | 發泡樹藤 |

清新森林小盆花

森林裡撿拾的枯樹枝，隨意綑綁成小花器。
將天空藍漸層色玫瑰和旱雪蓮簡單裝飾，
彷彿來到清新的林間，
明亮舒爽的心情隨之而來，
生活裡很多時候簡單就好！

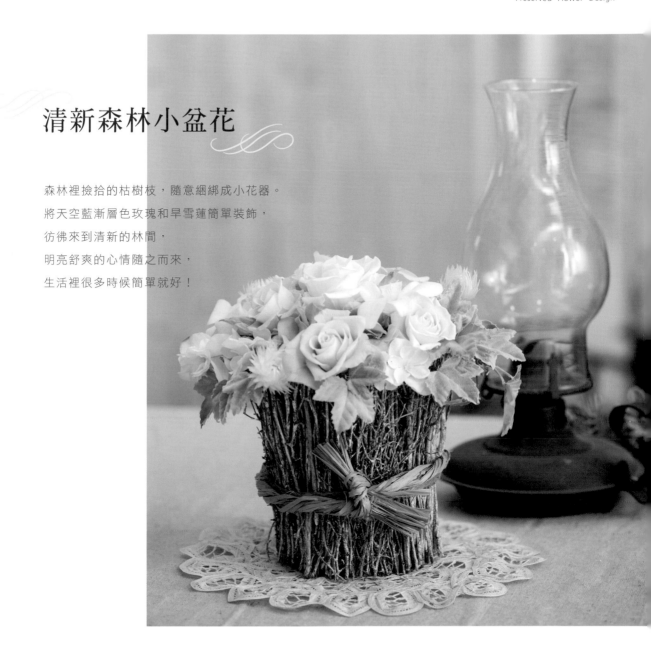

不 凋	玫瑰・雙色玫瑰・旱雪蓮・石斛蘭
人 造	葉材・繡球
配 材	拉菲草

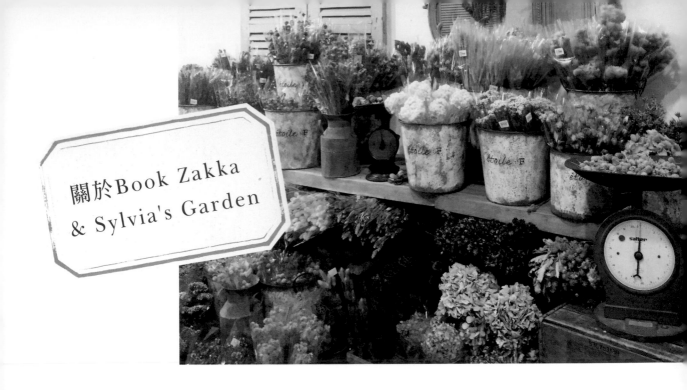

關於Book Zakka & Sylvia's Garden

也許因為愛作夢的個性，一直以來，就期待可以擁有一間溫馨小店。2011年初，在偶然的機會下，想為女兒開一間小書店，可以提供說故事、繪畫的空間。就在簡單裝潢之後，卻聽到朋友經營的獨立書店倒閉了，即使開在鄰近大學的小巷弄裡，卻也不敵現實的環境考驗。於是朋友極力地勸阻我，千萬別因不切實際的夢想而拿石頭砸自己的腳！

幾經煎熬思考，我仍然不願放棄，只是改變了作法。沒有書店，卻保留可以讓孩子繪畫和大量閱讀的空間，也將自己多年熱愛生活雜貨的概念帶進小店，於是有了Book Zakka！

小店裡引進了野田琺瑯、Studio M、南部鐵器、柳宗理、MOM Kitchen、白山陶器、六魯石器……等知名家居雜貨品牌，富有職人手感的生活器皿及雜貨。慢慢地，小店有了不一樣的轉變。

因為經常長時間旅行，我對小店有了更深的期待，希望注入更多生活的溫度，將2F提供給手作老師當教學場地。一開始在花市及網路上買了很多乾燥花來布置教學空間，後來自己也開始動手玩花草，妝點出專屬的浪漫氛圍空間。

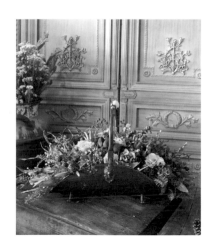
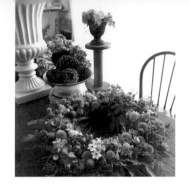
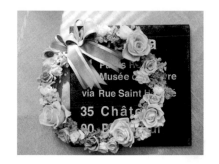

　　也在無意間，客人開始欣賞並詢問我的花藝作品。這對於熱愛花草的我，實在是莫大的鼓勵。小店裡慢慢多了鮮花、乾燥花、多肉組合的作品。並從2013年夏天，從「仲夏多肉花籃」這堂課開始了我的花藝手作教學，陸續獲得不錯的評價。

　　在乾燥花和不凋花的教學裡，我融入了許多插作鮮花的技巧，作品也不拘泥特定素材；這樣的風格，讓小店的花藝課程廣受歡迎，也慢慢成就了Sylvia's Garden，因為有了這些豐富的花草生活，為Book Zakka & Sylvia's Garden注入了嶄新的風格！

　　在台南生活四十多年，喜歡這個城市不是因為美食，而是城市所給予的記憶。而我也希望自己的小店能為很多喜歡花的朋友，留下美好的手作回憶，營造上課的愉悅氛圍，培養學習的熱忱及生活美感，甚至是專業的花藝師資證照訓練，都是現在正努力邁進的方向。以一顆溫暖的心，和大家一起分享美好的生活，正是Book Zakka & Sylvia's Garden永遠不變的目標！

Chapitre

3

基礎技法

Techniques

基本工具

工欲善其事，必先利其器！以下是製作不凋花作品時常使用到的工具，可以先預備著喔！

1 鐵絲　　　5 玻璃杯　　　9 樹枝剪

2 剪刀　　　6 乾燥海綿　　10 鐵絲剪

3 鉗子　　　7 熱融膠槍　　11 花藝膠帶

4 木工用白膠　8 鑷子　　　12 蕾絲緞帶／緞帶

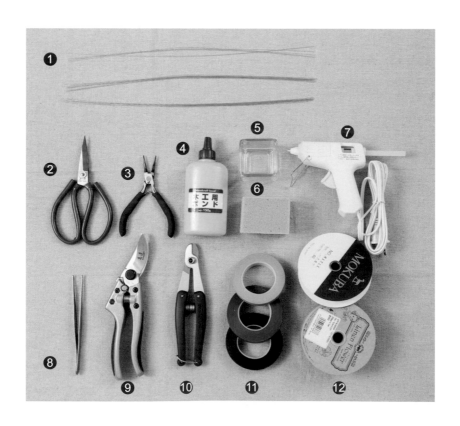

基本技法

由於不凋花較一般花材昂貴，每種花徑大小的價格差異也很大，若利用
不同的開花技巧，便可以使花形更加豐盈，增加其使用價值。

花藝膠帶纏繞
練習示範／

 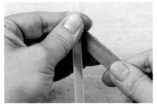

1
取1/2的熱熔膠條用來練習，
先以膠帶包覆一圈，往45°角
斜拉增加膠帶黏性。

2
右手持續以同樣角度延伸膠
帶，左手同時轉動膠條下滑。

3
要注意膠帶勿過度重疊增加厚
度，手法需輕巧且乾淨俐落。

棉花填充開花法／

此方法適合初學者及兒童
使用。但必須注意棉花濕
氣問題，若空氣中濕度過
高，棉花易影響花朵品
質。

 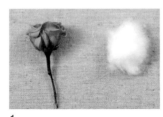

1
先將玫瑰花以鐵絲加莖處理，
取小棉花球備用。

2
取小部分棉花約0.2cm厚，
0.8cm至1cm長，稍加搓揉成
細長狀。

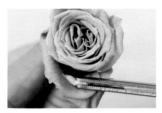 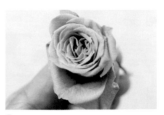

3
以鑷子將棉花置入花瓣之間。

4
輕輕將細條狀棉花按壓置入花
瓣底端，需注意勿太用力，會
使花瓣脫落。

5
完成第一次棉花置入花瓣，已
經明顯撐出空間，再依序放入
棉花並完成開花。

膠槍開花法／

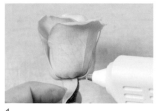 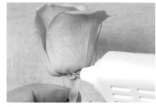 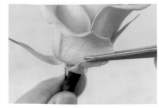

1
取出玫瑰，觀察與其他花瓣重疊最少的花瓣後，輕輕撥開花萼。

2
接著在花瓣底部左右沾上少許熱熔膠。

3
以鑷子輕壓花瓣，稍微往外翻固定5秒。

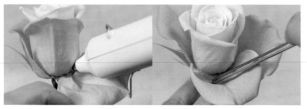

4
接著第二層花瓣開花時，是在花瓣縫隙中沾膠往外黏貼，此時需特別注意膠槍勿沾黏到其他花瓣。

木工白膠開花法／

 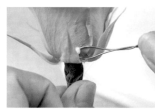 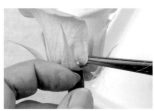

1
利用＃24鐵絲或牙籤沾取木工白膠，取代熱熔膠進行開花。優點為較方便、安全；但缺點是固定時間需比較長，容易變型，不易固定。

2
在花萼與花瓣底部沾上白膠。

3
同時以鑷子將花瓣外撥，固定約15秒，等待其定型，重複上述動作完成開花。

剪莖開花法

① 簡易玻璃杯開花法／

利用隨手可得的器皿，來完成開花程序，是非常受歡迎的技法。

1

依花朵大小在花瓣底端0.3至0.5cm處剪開。

2

迅速在花朵底部加入熱熔膠，須超出底面積。

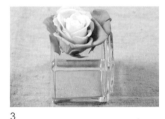

3

玻璃杯倒扣，將花朵沾膠底部快速放置在平坦杯底上。

4

以鑷子及手輕巧撥開調整花瓣。

5

以鑷子輕輕撥開花朵底部，由玻璃面脫落取下即完成。

② 日本矽膠墊開花法／

使用專業矽膠墊，有助於節省時間，方便同時多朵開花，是效率高的最佳選擇。

1

依花朵大小在花瓣底端0.3至0.5cm處剪開。

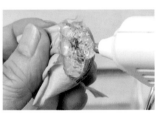

2

迅速在花朵底部加入熱熔膠，須超出底面積。

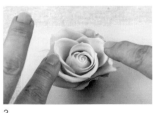

3

迅速放置在開花矽膠墊上，以鑷子及手指自然撥開花型。

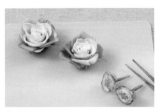

4

使用專業不凋花開花墊可以同時進行9朵玫瑰開花。

玫瑰利用剪莖開花法（請見P.107）後，會失去花莖，需自行加工作出花莖。

1
取＃24鐵絲，利用剪刀刀尖旋轉兩至三圈成漩渦狀。

2
取下後調整為90°漩渦狀。

3
在開花後的玫瑰花底部沾膠備用。

4
將加工後鐵絲置入膠中固定。

5
完成人工鐵絲花莖。

花朵拆瓣組合的概念來自於合成花，可增加花朵層次及大小，玫瑰或百合都適用。

1
取兩朵玫瑰進行拆瓣拼貼。

2
將其中一朵由外而內拆出5至7片花瓣。

3
將花瓣底部卷曲部分剪去。

4
在右側斜剪1至2cm。

5
左側也斜剪1至2cm，花瓣底部會形成梯形狀。

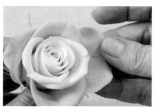

6
花瓣沾熱熔膠黏接在另一朵花上，由外而內穿插。

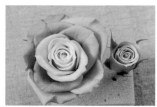

7
完成後的花朵大小差異頗大，此技法可以改變花朵形狀及顏色，很受歡迎。

各類花材鐵絲基本技法／穿刺U形法

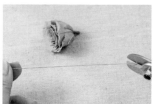

1
將鐵絲斜剪切口備用。

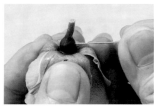

2
將鐵絲平行穿刺入花托下。

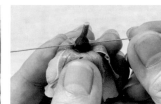

3
穿刺後拉出1/3鐵絲。

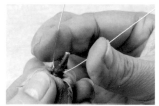

4
彎折成U形。

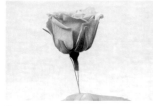

5
鐵絲在花托下6至8cm處，若花莖無彎摺現象，則代表鐵絲支撐強度是足夠的。

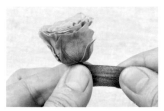

6
以花藝膠帶緊密包覆鐵絲與花莖。

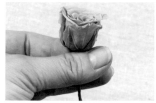

7
膠帶包覆勿過度重疊，會失去細膩的質感。

Note

適用穿刺U形的花材其實很多，只要花莖厚度夠，或有花托的種類，即可運用此技法。

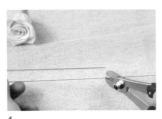

1

取兩根鐵絲斜剪切口備用。

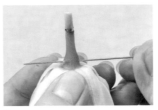

2

將鐵絲穿刺入花托，拉出1/3
鐵絲備用。

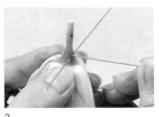

3

加入第二根鐵絲，從花托另一
端以同樣方法施作穿入。

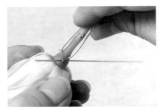

4

將鐵絲彎摺成U形。

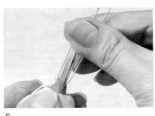

5

兩根彎摺U形後，整理合併鐵
絲。

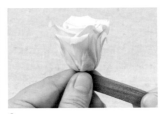

6

取花藝膠帶固定鐵絲及花莖。
使用單腳十字穿刺的作法用意
在，避免鐵絲由上而下都同厚
度而增加過多重量，易使花頭
斷裂。

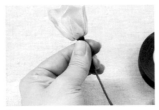

7

完成後，再將鐵絲稍作按壓兩
端，以利增加緊密度。

Note

單腳十字穿刺的方法，大多是利用在花
材需被彈性調整時。單腳十字是固定花
頭，但花腳不用過長，減少鐵絲花腳厚
度。

庭園玫瑰・鉤型穿刺法／

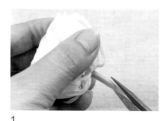

1
多重瓣庭園玫瑰，在處理時需將花莖剪短並呈斜切口。

2
取1/2的＃22鐵絲斜剪切口。

3
鐵絲另一端作出0.5cm的鉤狀。

4
將鐵絲刺入花朵中心，並緩緩往下拉。

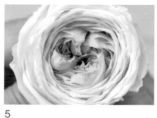

5
當鉤狀進入花瓣中心時需特別注意，勿損壞周圍花瓣，並適時轉動鐵絲。

6
以花藝膠帶纏繞包覆完成。

7
完成後，以手整理花瓣。必要時也可以使用熱熔膠槍固定花萼周圍，避免花瓣脫落。

Note

鉤型穿刺法適用於多重瓣花種或脆弱花材，以固定的概念從花蕊置入鉤型鐵絲，以增長補強。

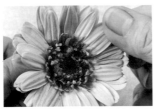

1

非洲菊使用前，以手撫平花瓣並調整花瓣重疊處，如必要可以拆下花瓣以白膠重新黏貼。

2

將非洲菊花莖斜剪切口，以利膠帶包覆性。

3

依花莖大小不同取出＃24或＃22鐵絲，斜剪出切口以利穿刺備用。

4

鐵絲另一端以鉗子作出1cm鈎狀備用。

5

將鐵絲穿刺非洲菊中心花面。

6

一手固定花，一手將鐵絲由上往下拉，讓鈎狀進入花心。

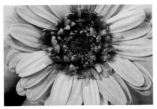

7

需注意鐵絲盡量不要露出花面。

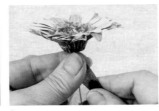

8

完成後以花藝膠帶纏繞固定。

松蟲・鈎型穿刺法／

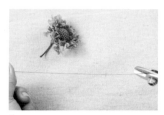

1
先將鐵絲以鐵絲剪斜剪以利穿刺。

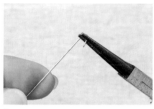

2
利用鉗子作出0.5cm鈎狀。

3
以之前斜剪的切口，穿刺入蕊芯。

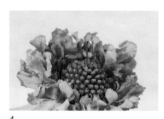

4
慢慢由上而下拉出鐵絲，並將鈎狀扣入蕊芯。

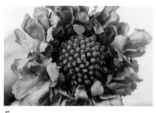

5
花瓣稍作調整，盡量不要露出鐵絲。

6
建議先將花莖修剪斜口，並與鐵絲合併後，再以花藝膠帶纏繞。

7
由於松蟲極度脆弱，建議包覆時要特別小心謹慎。

Note

由於松蟲非常脆弱，周圍花瓣易掉落，使用鈎型穿刺法為增加插作時的強度，需小心使用。

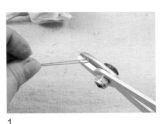

1

取兩根鐵絲斜剪切口備用。

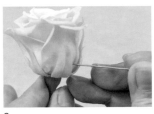

2

由花瓣底部的0.2cm處，水平穿刺出約1/3鐵絲。

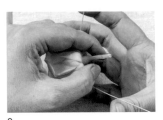

3

由右手食指、拇指1/2緩衝，慢慢作出U形鐵絲。

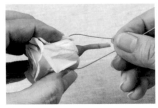

4

需特別注意其弧度，如果太用力容易拉破花瓣。

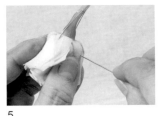

5

再置入第二根鐵絲。

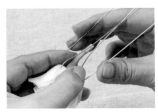

6

作法如步驟3。

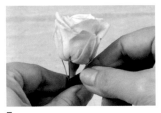

7

以花藝膠帶由上而下緊密纏繞固定鐵絲。

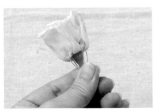

8

完成後調整花莖下的鐵絲，並撫平花瓣進行整理。

Note

皇冠十字穿法多適用於捧花的花材。為了使素材可調整性夠高，會利用此法補強，利於組合時的調整運用。大多運用於玫瑰。

繡球及小花類・纏繞花莖加工法／

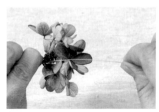

1
將鐵絲與花面平行，鐵絲1/3處與花莖緊貼。

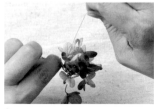

2
拉起1/3鐵絲，纏繞花莖兩圈。

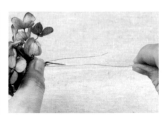

3
鐵絲纏繞後，以90°拉直與另一端平行。

4
再以長端鐵絲纏繞短的鐵絲兩圈。

5
以花藝膠帶包覆鐵絲纏繞處。

6
膠帶由上而下緊密貼合鐵絲。

Note

纏繞法大多適用於細碎花材，或單枝花梗要將花材多朵合併時使用，例如千日紅三到五朵作成一小束，便可利用纏繞方法增強花莖。

1
將花面稍作調整，成小束備用。

2
右手輕輕固定花瓣，以鐵絲水平穿透花梗之中約1/3。

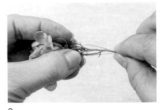

3
將鐵絲摺成U字形。

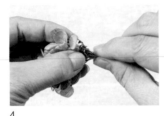

4
同時輕輕按壓使花梗和鐵絲緊密貼合。

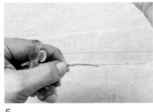

5
將長端鐵絲纏繞花梗兩圈固定。

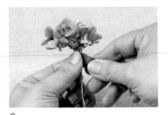

6
鐵絲纏繞處，以花藝膠帶由上而下包覆固定。

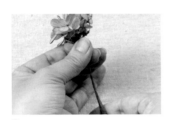

7
完成後，建議撥開整理繡球花瓣，效果會更立體。

Note

適用於有細膩花梗的素材，例如繡球花、滿天星、水晶草等。可利用U形鐵絲稍微固定花梗，以利加工。

馬達加斯加茉莉・花莖加工法／

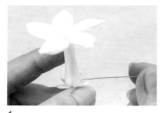

1
茉莉屬脆弱花材，以＃26鐵絲穿刺時需特別小心。

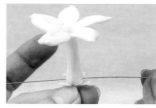

2
以單腳十字穿方式加工。

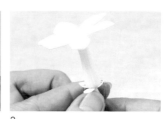

3
小心地輕輕整理鐵絲腳。

4
以花藝膠帶纏繞包覆固定。

5
輕輕地轉動鐵絲，完成加工。

Note

茉莉也可以利用鉤型方法從花心穿入、另外可使用小珍珠穿入鐵絲，珍珠大小約同花心口，可以將珍珠剛好卡在口緣，鐵絲腳往底部拉出即可增加強度。

藍星花・花莖加工法／

1
將1/5鐵絲穿刺入花莖，先補強輔助。

2
再以＃26鐵絲穿過花莖，以U形纏繞法加工。

3
利用花藝膠帶將鐵絲固定。

4
由上而下延展包覆的緊密度，可避免加工的鐵絲脫落。

Note

藍星花經過不凋處理之後，花朵明顯變小，花梗非常脆弱，使用前建議先將藍星花分株，需特別小心。

1
以剪刀口作出U形鐵絲，並將U形稍微外翻15°角。

2
以鐵絲剪將鐵絲雙腳斜剪，以利穿刺使用。

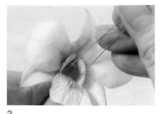

3
將處理過的U形鐵絲，從石斛蘭花唇對角的花瓣處緩緩穿入。

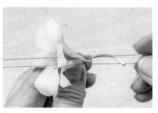

4
輕輕平行調整拉出鐵絲，如果需要更長花莖，可加＃26鐵絲增加補強。

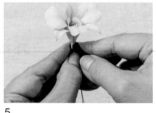

5
以花藝膠帶輕輕緊密包覆鐵絲。

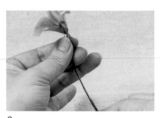

6
完成時，可以將花面稍作調整，以利插作。

1
第一根鐵絲在康乃馨花托與花瓣交接處上方0.2cm處，進行水平穿刺。

2
將鐵絲拉出1/3後，形成U形。

3
再次穿刺第二根鐵絲，與前兩個步驟相同。

4
完成後形成花瓣單腳十字穿法，先整理鐵絲腳並合併。

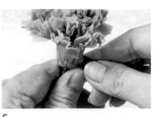

5
以花藝膠帶緊密地從花托處由上而下纏繞。

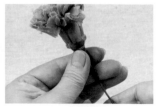

6
由於康乃馨花托形狀較大，纏繞膠帶時會容易脫落，請特別注意。

康乃馨・分株加工法／

1
由於大朵康乃馨價格較昂貴，可將其花瓣分株使用。先拆下最下層小花托。

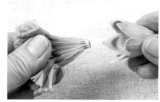

2
在花萼下稍作轉動並輕輕拆下花萼。

3
以剪刀尖在花瓣尾端剪出0.3cm切口。

4
將花瓣拆為兩部分，稍作大小分配整理。

5
將花瓣尾端硬質組織剝落，並將左右花瓣往中心稍作摺疊集中。

6
以＃26鐵絲將花瓣纏繞固定好。

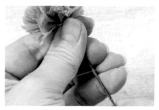

7
將花瓣集中往上，並以花藝膠帶緊密從纏繞鐵絲處向下包覆，加工完成。

Note

康乃馨分株加工法除了使大朵康乃馨更具經濟價值外，也可以利用加工程序，整理康乃馨花瓣；更可以加入人工花蕊，製造出不同花型，增添設計感。

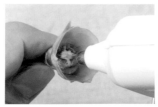

1
將康乃馨拆下的花托內部沾上熱熔膠。

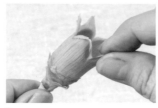

2
將花萼黏貼組合回去,並調整修補破損處。

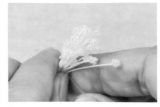

3
約3至5株的人造花蕊對摺後,以花藝膠帶固定黏貼成小束。

4
將人工花蕊沾膠置入花萼,並等待數秒固定花型。

5
創意小花加工完成。

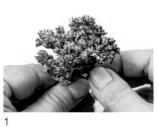

1
許多細碎花材,如奧勒岡香草,在使用前需稍作整理。

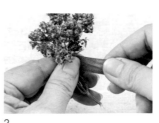

2
以3至5cm直徑為一小束,先以膠帶纏繞固定,增加枝梗硬度。

3
鐵絲取1/3先纏繞兩圈後,拉直與枝梗平行。

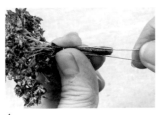

4
合併鐵絲,將鐵絲和枝梗按壓貼合。

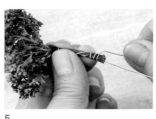

5
以較長鐵絲端,纏繞短端兩至三圈。

6
完成後以花藝膠帶再次纏繞固定。

果實類・鐵絲加工法／

1
依果實大小，取 #24 至 #26 鐵絲，將果實葉片圍繞交叉一圈後往下摺。

2
在果實底部以兩端鐵絲交叉扭轉兩至三圈。

3
左手固定松果，右手往外拉緊纏繞固定。

4
利用花藝膠帶包覆修飾。

Note

此方法適用於松果類的果實。核桃類堅果可利用P.108花莖增長的鐵絲作法作出底座，以支撐果實重量。

散狀葉材・鐵絲加工法（U-Pin）／

1
將諾貝松枝梗尾端去葉約1cm，鐵絲先以刀口加工成小U形，平貼在枝梗尾端。

2
以長端鐵絲緊緊平行纏繞枝梗兩至三圈。

3
最後以花藝膠帶包覆收尾，完成加工。

葉材・鐵絲髮夾法（Hair-Pin）／

1

在葉脈3/1至2/1處，將鐵絲以
針縫方式穿入。

2

左手拇指和食指上下固定穿入
點，右手將鐵絲往內彎摺成髮
夾狀。

3

葉片尾端，鐵絲以長枝平行纏
繞短枝兩至三圈固定。

4

接著以花藝膠帶緊密纏繞，由
上而下包覆收尾。

Note

葉材種類繁多，需考量每種素材的特
性。有時葉材較脆弱，可以使用平架法
（鐵絲與花莖平行，並以花藝膠帶包
覆），直接以花藝膠帶固定結合鐵絲和
葉梗。

Chapitre

4

作品示範

Démonstration

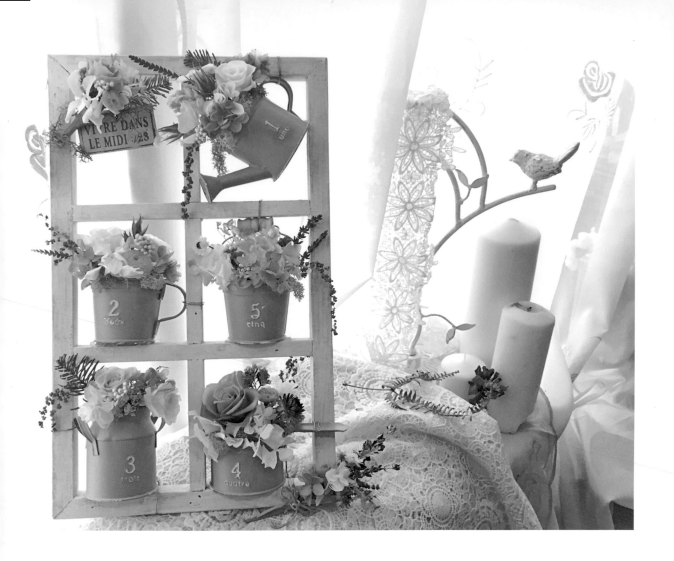

春天風澆水器花框

將春天的風景寫在花框裡,利用五種不同形狀澆水器呈現。每一小盆都是描繪春天的景色。需特別注意的是盆器角度不要都以正面呈現,要錯落在不同角度,自然而寫實的意境是此作品的主軸。插作時必須特別留意每盆主花的位置、各個角度,盡量展現姿態,呈現春意盎然的感覺。

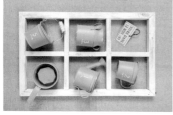

花 材 ／

不 凋	乾 燥
大輪玫瑰2朵	紫色星辰
小輪玫瑰5朵	新娘花
乒乓菊1朵	米香花
茉莉1朵	柔麗絲
白色繡球花	諾貝松
綠色繡球花	麥桿菊
粉綠色繡球花	薰衣草
白綠雙色繡球花	煙霧樹
馴鹿苔	小雛菊
	羅斯丹菊

資 材 ／

六格木窗

五個不同造型可愛澆水器

雜貨鐵片一組

How to make

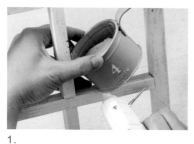

1.
先將木框利用乳膠漆或壓克力顏料乾刷處理，作成刷白或刷舊。依照個人喜愛，將5個花器及1組鐵片以鐵絲或熱熔膠固定在木框上，建議法文數字盡量朝向正面固定。

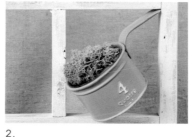

2.
將花器先填入人造花海綿（低於花器口2cm）。由於花器是以正面呈現，背面空隙可利用馴鹿苔或乾燥松蘿填補。

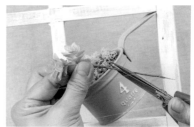

3.
將事先準備好的花材，適量插入澆花器。

4.
由於作品不大，不要強烈對稱呈現明顯分割。

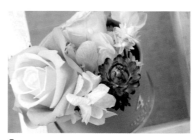

5.
每一小盆適當配色，主花和配材需有層次呈現，不要插得太擁擠。

6.
利用花材配置呈現出線條及垂墜感，例如：柔麗絲、薰衣草、諾貝松。

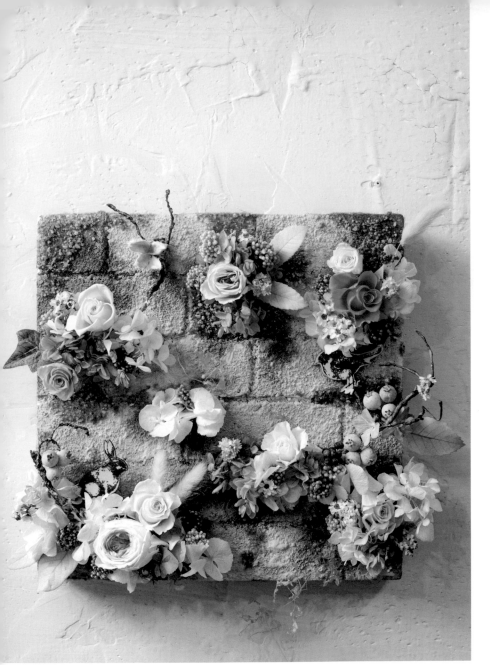

荒漠花園

花材／

不　凋	乾　燥
中輪玫瑰2朵	法國白梅
小輪玫瑰5朵	兔尾草
田園玫瑰1朵	千日紅
雙色玫瑰1朵	小綠果
巴西胡椒粒少許	曼陀羅果莢
海金沙	
綠米香花	
白米香花	**人　造**
綠色橡木葉	人造發泡柳條
淡藍色繡球花	人造綠果實
白色繡球花	
草綠色繡球花	
黃色繡球花	
紅綠色繡球花	

資材／

人造岩飾板30cmx30cm

小鳥飾板1個

兔子飾板1個

仿真水泥岩飾板上的創作，為了改變冰冷的視覺效果，選用比較暖色系的花材，呈現一種內蘊的生命力。色彩上選擇搭配活潑的素材，及利用小鳥與兔子的雜貨飾板，更能呈現花園裡繽紛豐富的景象。插作時要注意空間留白的概念，可利用人造發泡枝條及海金沙，創造出更多虛空間，使作品更有立體感。

How to make

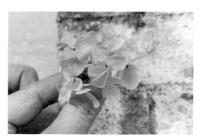

1
將仿真水泥岩飾板，劃分成5至6個小區塊，由邊緣內縮2至3cm開始進行插作。

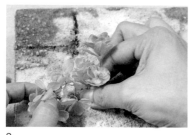

2
將不同色調的繡球花局部鋪底。

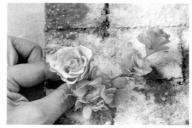

3
加入主題花，插作時不要同一高度，需作出層次。

4
每一區塊的配色設計需呈現活潑及立體感。

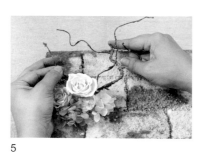

5
加入人造發泡枝條，更顯空間感。

6
小鳥飾板及人造果實，可添加趣味及田園風采。

7
以海金沙的細膩葉藤拉出不同的空間線條，讓岩飾板更具生命力。

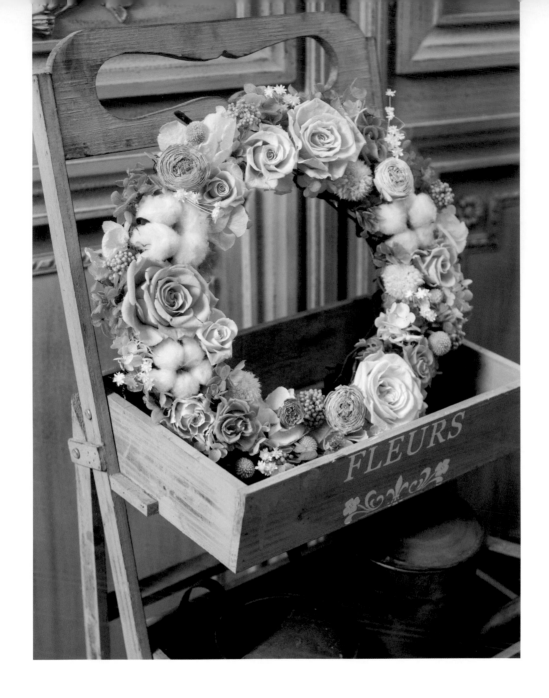

Démonstration 3

甜蜜春色花圈

花圈是進入不凋花領域的基礎入門課程之一。花圈雖然是基礎學問，卻蘊藏了許多功力。所有花的姿態表現、色彩的配置、設計的理念，都存在這被侷限的空間裡，然而我們卻可以將這個作品美感無限延伸，這就是花圈該有的概念——無限。

花材／

不 凋	乾 燥

資材／

直徑25cm葡萄藤圈

大輪玫瑰3朵　　棉花3朵

中輪玫瑰4朵

小輪玫瑰4朵

白色繡球花

綠色繡球花

白色小星花

粉色米香花

金杖球

棒棒糖3朵

How to make

1

先取部分繡球花局部鋪底，隨意自然鋪設。

2

將大朵不凋花以不等邊三角形的方式，配置在花圈上。

3

棉花整理花面棉絮後，以大朵不凋花的相同手法插作。

4

將小朵不凋花安排在花圈內，要注意花不是垂直90°插在花圈上，需安排每一朵花的姿態角度，像是與人對話或見面展露笑容，因為花是有生命力的。

5

補空間的小花（例如米香、小星花、金杖球等）需適量點綴在花朵之間，呈現更豐富的色彩層次。

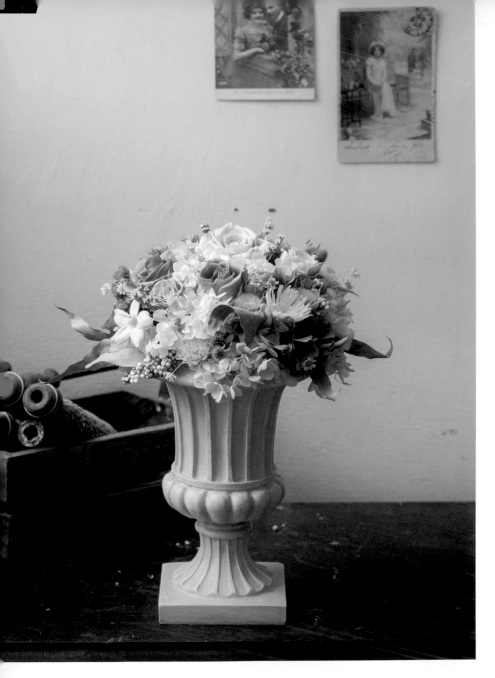

法式餐桌花

花材／

不　凋	乾　燥
大輪玫瑰3朵	新娘花
小輪玫瑰7朵	小紫薊
茉莉1朵	淡紫色星辰
白紫雙色繡球花	水晶草
薰衣草色繡球花	三角尤加利葉
小星花	松蘿
小菊花	

人　造

人造果實
人造玫瑰花
人造繡球

資材／

8吋高腳冠軍杯花器

每天都讓人期待著充滿朝氣的早晨，就在餐桌擺上優雅的花，來迎接每一天吧！法式優雅風格的奶油色花器，非常適合家居擺設，為了呈現紫藍色調的豐富氛圍，搭配了人造花、不凋茉莉花及菊花；並配上部分暗色系的乾燥花材，以降低紫藍色的彩度，讓整個作品充滿謎樣的色彩。

How to make

1
先削好人造花海綿置入花器，高出花器口2cm。

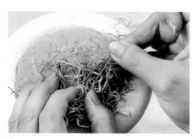

2
以乾燥松蘿鋪底。

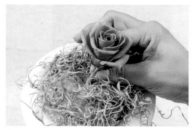

3
大朵的不凋花大致定位，高度約花器的1/3左右，以畢德麥爾花型的概念配置。

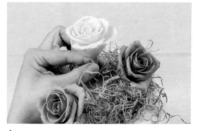

4
將小花及特殊花材插入大朵花之間，注意弧度及空間配置。

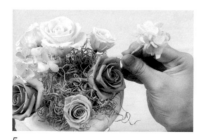

5
由於是法式盆花，大花分配勿太規律。

6
利用水晶草讓線條呈現跳動感及空間感。

7
所有配材盡量呈現自然插作，不需依循原有弧度。此作品為360°欣賞的四面花，請注意每個角度的表現。

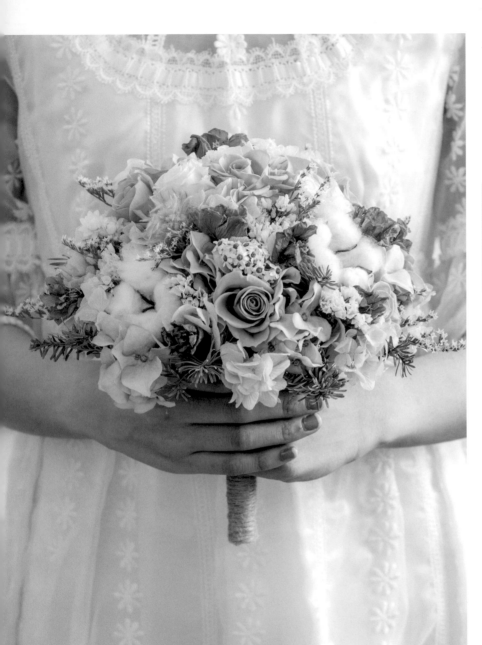

古典藍
不凋花捧花

清新的水藍色系，搭配雪白棉花、
法國小白梅，猶如徜徉大海的心
情；水晶草和諾貝松的線條襯托出
自然的色調，淡雅的心情透過捧
花，流露在新娘的指尖裡。

花 材 ／

不 凋	乾 燥
大輪玫瑰6朵	米香花
小輪玫瑰6朵	白千日紅
白色繡球花	白星辰
藍色繡球花	棉花3朵
	法國白梅
	諾貝松
	海桐葉
	飛燕草
	毛筆花
人 造	小雛菊
人造繡球	

準備細節／

1.不凋花材各以＃24鐵絲單腳十字穿，並開花備用。

2.乾燥花材依素材差異以＃24或＃26鐵絲纏繞法來架構支撐。

How to make

1

取大朵不凋花及乾燥配材各一，讓小朵繡球以玫瑰花為中心抓成束。

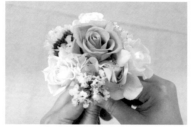

2

搭上其他配材組裝成直徑5cm的小花束。

3

以部分乾燥海桐葉在花面以下撐出空間。

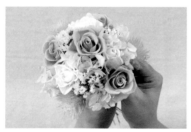

4

將另3朵大花、3朵小花、部分配材加入小花束中。

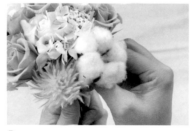

5

加入棉花，同時補上乾燥海桐葉（需低於花面），以利綁捧花時的空間配置。

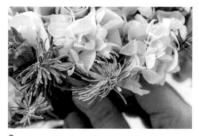

6

底部加入乾燥諾貝松，修飾捧花線條，並同時調整出圓形，以各角度面向檢查立體弧度線條。

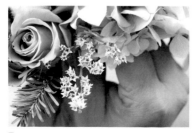

7

適時配置入水晶草，使空間感更輕盈。

8

以麻繩纏繞在捧花手把收尾，手把長度約12cm，捧花即完成。

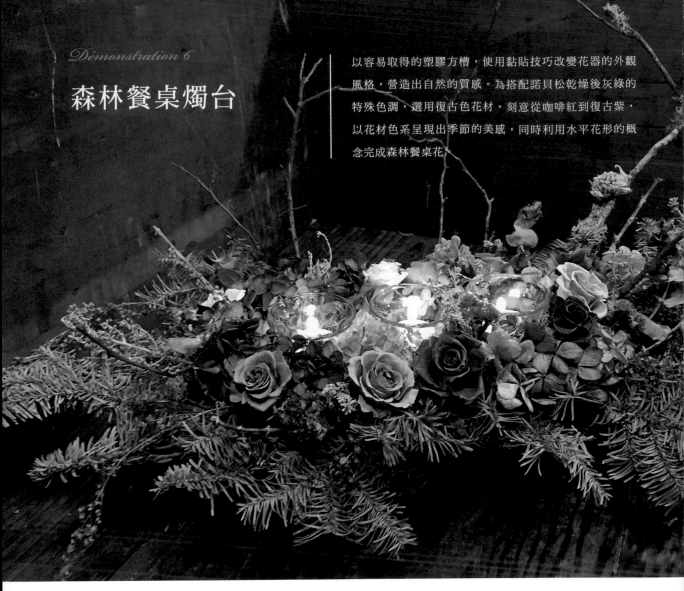

森林餐桌燭台

以容易取得的塑膠方槽，使用黏貼技巧改變花器的外觀風格，營造出自然的質感。為搭配諾貝松乾燥後灰綠的特殊色調，選用復古色花材，刻意從咖啡紅到復古紫，以花材色系呈現出季節的美感，同時利用水平花形的概念完成森林餐桌花。

花材／

不 凋

諾貝松
大輪玫瑰7朵
小輪玫瑰9朵
松蟲
松蟲果實
繡球
巴西胡椒粒
法國艾莉嘉

乾 燥

紫星辰
石斑木果實
石斑木葉
柔麗絲
諾貝松
松蘿
圓葉尤加利葉
苔枝

資材／

26x12cm黑色塑膠方槽
蠟燭3個
華夏杯3個

How to make

1

方槽填入海綿，高出花器口2cm。
並將三個蠟燭玻璃杯置入海綿固
定。

2

取大片尤加利葉將塑膠方槽層疊黏
貼完整，改變花器外型。

3

將乾燥諾貝松取出漂亮的枝條備
用。

4

先固定花器的長寬，左右延伸
20cm、前後約10cm，先定位出水
平形的概念。

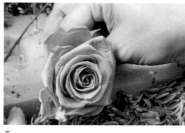

5

將同色系大朵花以斜線配置（注
意：花不可插高過玻璃花器5cm，
以免遮擋燭光）。

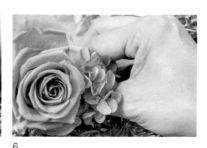

6

取大部分四種顏色的繡球花，錯落
配置在花器內。

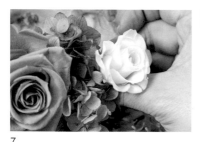

7

以小輪玫瑰花搭配目前色彩規劃，
依自己喜愛的色調調整色彩配置。

8

以巴西胡椒粒、法國艾莉嘉、紫星
辰、松蟲果實及石斑木果實，填補
細小空間。

9

以石斑木葉點綴空間，使綠色層次
更加豐富。

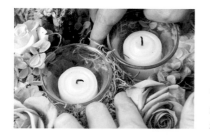

10

最後以乾燥松蘿填補燭台空隙，以
看不到海綿為宜。

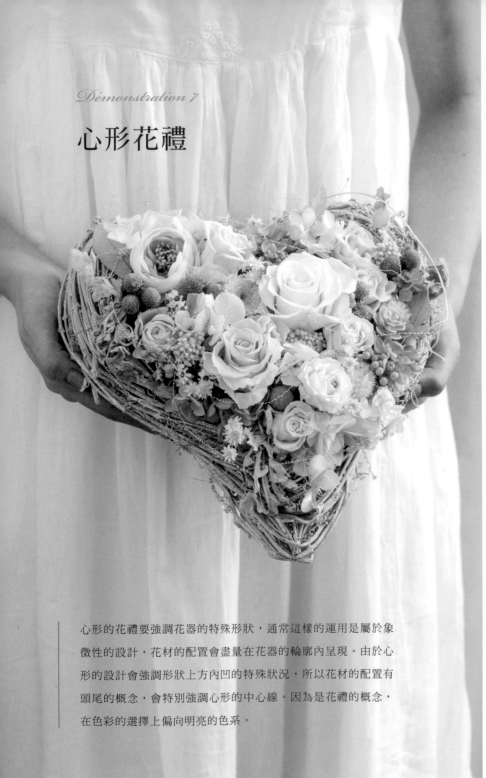

Démonstration 7

心形花禮

不　凋	乾　燥
大輪玫瑰2朵	松蘿
小輪玫瑰6朵	銀葉菊
雙色玫瑰1朵	銀月珊瑚果
雙色小菊1朵	
棒棒糖2朵	
繡球	
巴西胡椒粒	
白色米香花	人　造
綠色小星花	
綠色橡木葉	人造花1朵
乾燥法國白梅	人造多肉
山藥藤	人造果實

資材 ／

直徑25cm心形藤編花器
彈性鐵絲

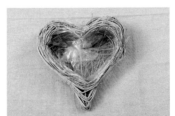

心形的花禮要強調花器的特殊形狀，通常這樣的運用是屬於象徵性的設計，花材的配置會盡量在花器的輪廓內呈現。由於心形的設計會強調形狀上方內凹的特殊狀況，所以花材的配置有頭尾的概念，會特別強調心形的中心線。因為是花禮的概念，在色彩的選擇上偏向明亮的色系。

How to make

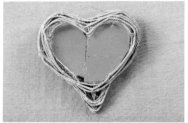

1
將海綿填入心形籐編花器，低於花
器口2cm。

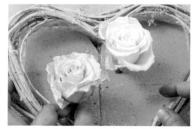

2
兩朵大花及雙色玫瑰依中心線概念
不規則配置，高於花器口約2cm。

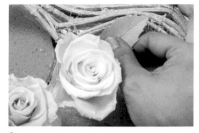

3
橡木葉插作在大花旁，襯托出色彩
及綠意。

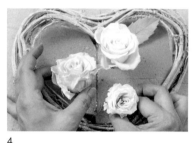

4
接著將小輪玫瑰花配置在中心線左
右，色彩上盡量分散。

5
先取出綠色繡球花，局部配置在花
朵之間。

6
將小星花分散在花器內，增加自然
空間。

7
低於花面插入人造果實，以增添色
彩層次。

8
將剩下的白色系花材，如：法國白
梅、棒棒糖、山藥藤、白色繡球
花，補入剩餘空間，調和原來明亮
度較高的色彩。

9
將彈性鐵絲拉直備用。

10
隨意置入在花面上，製造出浪漫的
空間感。

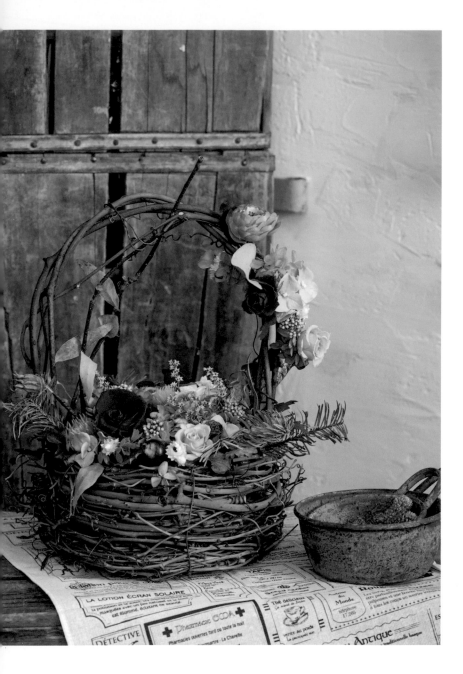

森林復古提籃

挑選提籃時，需注意藤器要有自然卷曲的葡萄藤線條。配色可選擇大地色系的鄰近色，特別選用了多樣乾燥素材搭配設計。花提籃必須注意預留手提空間，所以在插作時，花的高度盡量不要高於花器口到藤籃提把的1/3，除了實用性的考量外，也需考量空間視覺的協調性。

花 材 ／

不 凋	乾 燥
大輪玫瑰3朵	新娘花
小輪玫瑰6朵	毛筆花
繡球	諾貝松
粉色米香花	黑種草
尤加利果	小雛菊
水晶草	長葉桉
	米香花
人 造	櫻花枯枝

南京茶玫2朵
人造繡球
人造小蘋果

資 材 ／

直徑20cm手提籐籃

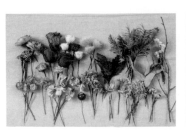
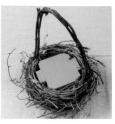

How to make

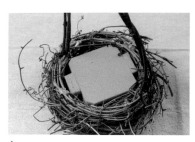

1
海綿填入籐籃，低於花器口2cm。

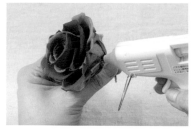

2
以兩朵不同顏色的花拆瓣層疊，作
出漸層拼貼花。

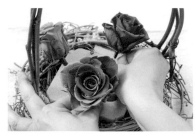

3
先將大朵花，如大輪玫瑰及南京茶
玫插入籐器。需注意這是360°的花
面設計，所以沒有前後之分，必須
注意到每個角度都能欣賞到花朵的
姿態。

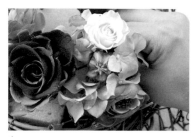

4
將繡球、黑種草及小輪玫瑰等花材
插入花器內。

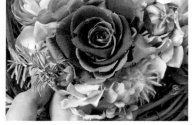

5
接著將諾貝松、橡木葉及長葉桉，
依花器輪廓分配在花器周圍。最後
插入亮色系的白色小花及補空間用
的水晶草。

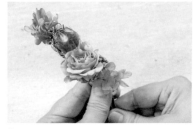

6
以＃26咖啡色鐵絲為基底，以花串
的概念，將部分花材纏入鐵絲。

7
可以依照自己的喜好，在提把上作
部分裝飾。由於在提把部分容易毀
損，建議以人造花材為主。

8
插入枯枝，使提籃更具線條感。

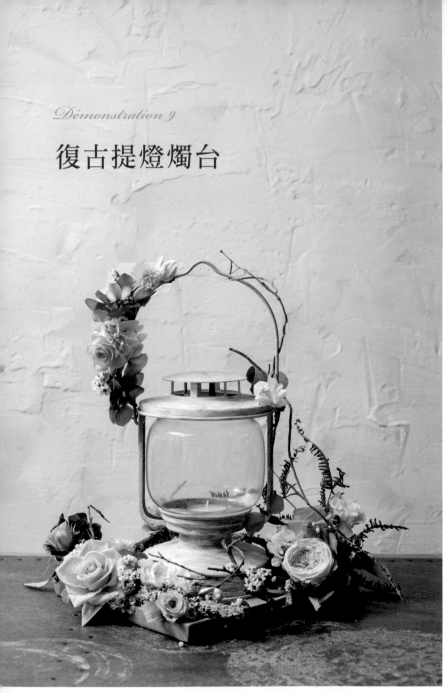

Démonstration 9

復古提燈燭台

結合兩個花器——提燈與水泥盤，但也能分開單獨擺設。設計上需注重的是無論將兩個花器分離或重組時，都能呈現完整的色彩配置，由於燭台屬於暗色系，花材的搭配上就採用粉橘色系。此作品除了強調實用性之外，在不凋花部分也強調拆花與改變玫瑰花形狀的技巧。

花材／

不　凋	乾　燥
雙色庭園玫瑰1朵	芒萁
大輪玫瑰2朵	法國白梅
小輪玫瑰7朵	毛筆花
繡球	大花紫薇果實
	曼陀羅果莢
	米香花
	地衣
	長葉桉

人　造	
人造葉材	苔枝

資材／

提燈一個
水泥四方盤一個
蠟燭

 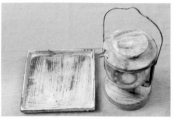

How to make

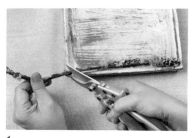

1

苔枝以膠槍固定在水泥盤上，需預留放置提燈的空間。

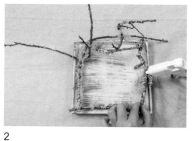

2

將具線條感的細苔枝排列出空間感。

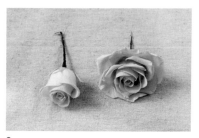

3

以拆瓣拼貼的方法，先取一朵大玫瑰，拆下外圈6至8瓣，拼貼在另一朵大玫瑰上，以改變含苞形狀的方式，增加花朵層次。

4

將花材以小花束的概念，設計出4至5束小花束，分別配置在水泥盤及提燈上。

5

利用芒萁特別的線條，創造出空間感。

6

以乾燥地衣填補鐵絲裸露的部分，並製造出與苔枝結合的自然景象。

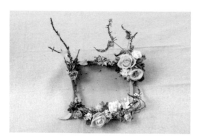

7

完成提燈燭台底座設計。

8

提燈手把部分以花串概念製作後，纏繞在提把上。

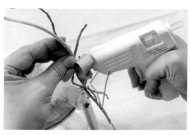

9

最後將蘭花氣根枝條以熱熔膠黏貼，增加空間感。

壁掛式小鳥花園

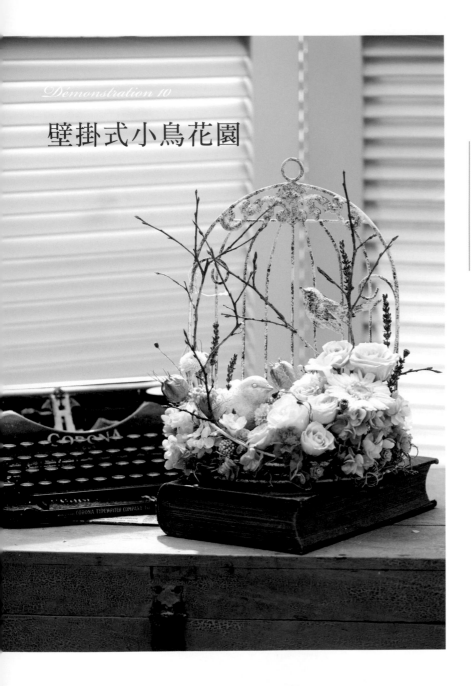

將不凋花融入居家裝飾素材，選擇雜貨風的鳥籠壁飾，設計時盡量強調空間感，花與花之間需保留空間。花材的選擇上，刻意挑選多種具線條感的素材，如薰衣草、虞美人果實及櫻花枯枝等。

花材／

不　凋	乾　燥
雙色大玫瑰1朵	黑種草
大輪玫瑰1朵	薰衣草
小輪玫瑰6朵	虞美人果實
雙色玫瑰1朵	白色小星花
非洲菊1朵	櫻花枯枝
小菊花1朵	松蘿
康乃馨1朵	松果
茉莉1朵	
繡球	人　造
巴西胡椒粒	
粉橘色米香花	人造果實

 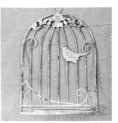

資材／

鳥籠壁飾（寬約20cm．高約30cm．深度約15cm）

裝飾小鳥1隻

How to make

1

先將海綿填至花器口齊平。

2

以U字釘方法將乾燥松蘿固定在海綿
四周。

3

將雜貨風裝飾小鳥黏貼上螺旋鐵絲
當底,插入海綿固定。

4

將大朵花與非洲菊以不同高低層次
插入花器中,接著將大部分繡球自
然的分布在作品上。

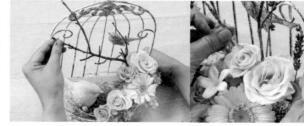

5

以櫻花枯枝、薰衣草及虞美人拉出作品線條,並將小輪玫瑰花、
康乃馨及黑種草配置在花器內。

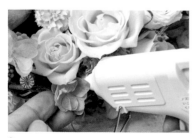

6

以各類果實及剩餘的繡球花,填補
剩餘空間。

7

以乾燥松蘿填補並覆蓋海綿。

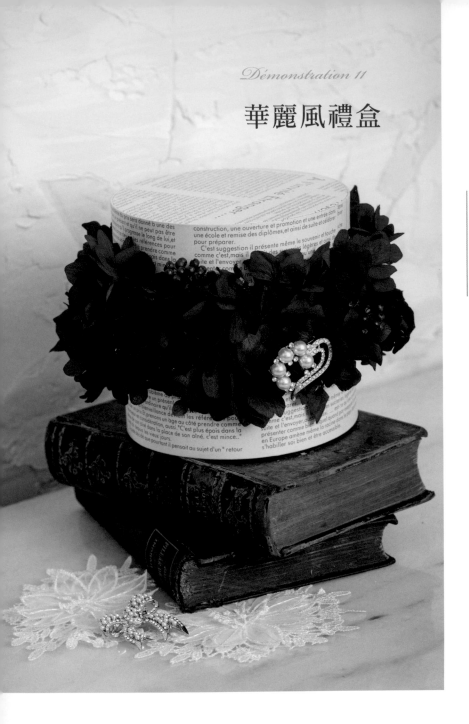

Démonstration 11

華麗風禮盒

將花禮呈現尊貴華麗的姿態。選擇熱情的赭紅色調為基底，將花融入法文花盒裡，呈現立體空間感，搭配高雅珠寶胸針，襯托出花禮的華貴感。

花 材 ／

不　凋

小輪玫瑰3朵
巴西胡椒粒
繡球

資 材 ／

法式圓形禮盒（直徑13CM・高8CM）
日本珠寶胸針3個

How to make

1

將海綿削成直徑7cm，高12cm圓柱
狀，置入花盒，並以熱熔膠上下黏
貼固定。

2

玫瑰利用開花技巧改變花朵形狀，
將花瓣呈現盛開狀。

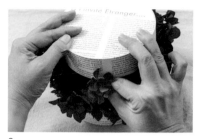

3

將成束繡球以環狀設計插入海綿四
周。

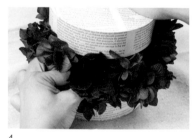

4

將玫瑰配置在環狀花叢之間，不要
等距離分配。

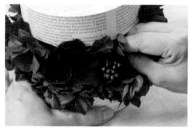

5

加入巴西胡椒粒，錯落配置在花與
繡球之間。

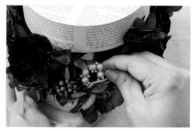

6

注意高低層次，切勿在同一高度。
將珠寶胸針以＃18鐵絲固定插入海
綿。

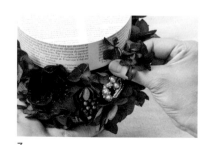

7

露出海綿處，以繡球填補空間。

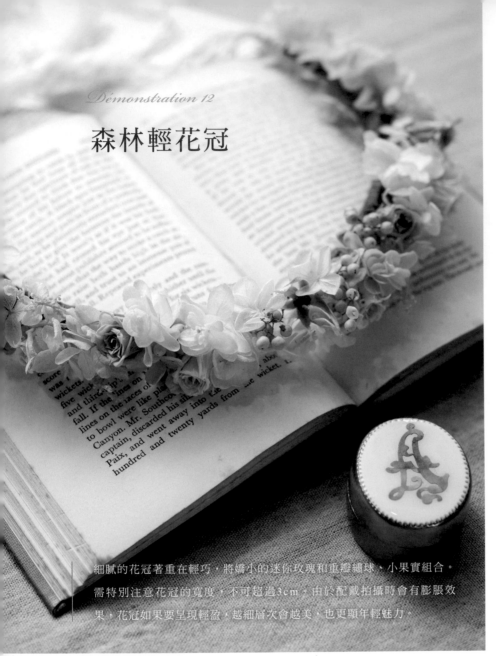

Démonstration 12

森林輕花冠

花材／

不　凋

迷你玫瑰10朵
（以＃28鐵絲穿入備用）

巴西胡椒粒約8小束

繡球約15小束
（以＃28鐵絲纏繞）

資材／

古董蕾絲緞帶
＃20鐵絲2根

細膩的花冠著重在輕巧，將嬌小的迷你玫瑰和重瓣繡球、小果實組合。需特別注意花冠的寬度，不可超過3cm。由於配戴拍攝時會有膨脹效果，花冠如果要呈現輕盈，越細層次會越美，也更顯年輕魅力。

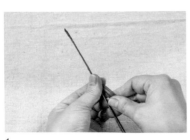

1
取兩根＃20鐵絲，纏繞上咖啡色膠帶。

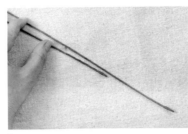

2
將兩根鐵絲層疊合併，左右各留12cm。

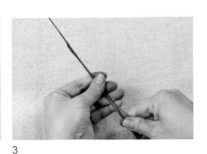

3
以咖啡色膠帶固定完成。

How to make

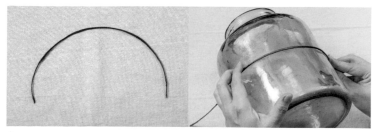
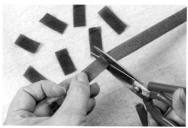

4
將鐵絲以玻璃瓶身塑形呈圓弧狀。

5
將咖啡色膠帶剪3cm備用，約剪30
小段。

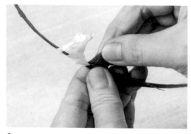
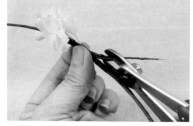
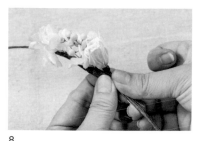

6
取一端12cm處起點，先加入小朵繡
球花1束，以3cm膠帶固定。

7
適時剪去小束花的多餘鐵絲，避免
花冠過重。

8
沿著鐵絲中心線，依序加入巴西胡
椒粒和迷你玫瑰，並以膠帶固定。

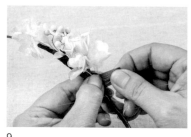
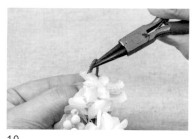
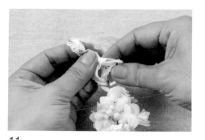

9
注意花面寬度，盡量細小，花朵錯落
不要同一方向，可以增加層次感。

10
完成花冠後，在預留12cm處，作出
外翻勾收尾。

11
將蕾絲綁入外翻勾，打平結。

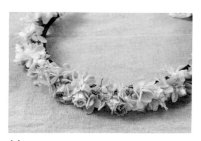

12
以熱熔膠將蕾絲固定。

13
取繡球花瓣黏貼蕾絲打結處，遮蓋
黏膠處理。

14
完成花冠後，細部調整花冠形狀，
注意花向層次。

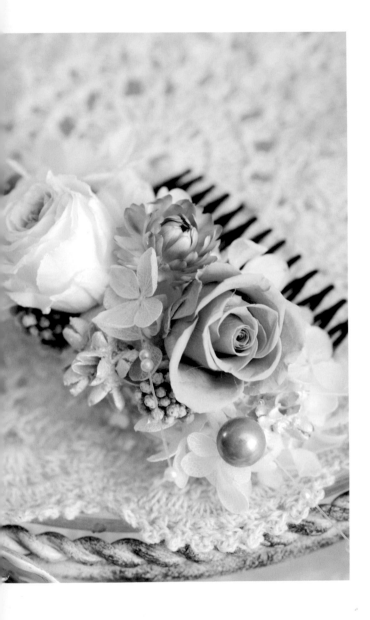

浪漫髮叉

柔美的新娘髮飾會為髮型加分，但
需考慮整體造型需求，誇張或過度
華麗的髮飾，會搶走新娘本身溫柔
婉約的氣質。髮飾講求輕巧無負
擔，建議使用材質輕的塑膠髮叉為
基底，再以蕾絲裝飾。花材選擇以
輕盈細膩為主要訴求，可搭配部分
乾燥花材。

花材／

不　凋	乾　燥
小輪玫瑰2朵	麥桿菊
白色繡球	欅樹果實
粉色米香花	

資材／

古董蕾絲緞帶
珍珠
髮叉

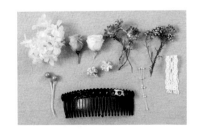

How to make

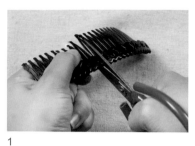

1

將塑膠髮叉剪半使用，可依個人需求選擇適當大小。

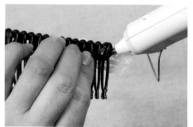

2

將蕾絲以熱熔膠黏貼在髮叉基底表面。

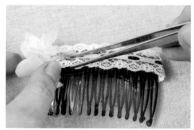

3

先以繡球為底，黏貼在角落。

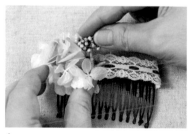

4

加入玫瑰主花及點狀小花，注意花面勿過高。

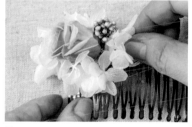

5

左右兩側以小束繡球填補底部。

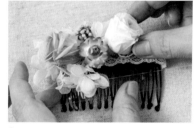

6

依序加入乾燥材及其他主花，花面角度要特別注意。

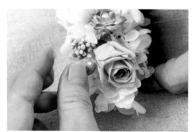

7

加入各式珍珠配材，部分低於花面營造層次感。

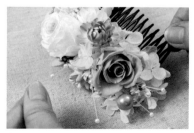

8

將線條狀小珍珠分段使用，穿梭在髮叉中，呈現空間感。

不凋花Q&A

以下整理出我最常被問到的，關於不凋花的各種疑問。因為不凋花在台灣才剛開始蓬勃發展，希望大家都能了解此素材的特性，進而沉浸在它夢幻的花世界之中！

1

Q 不凋花的保存期限有多久呢？要如何保存？

A 基本上品質好的不凋花，盡量避免日曬與受潮，並定期掃除灰塵，可利用相機鏡頭吹球或化妝用的刷子稍微清潔，至少可以保存二至三年以上。

2

Q 搭配不凋花時要注意的細節是？

A 以深色和淡色的不凋花材搭配使用時，要特別注意淡色花可能會被染色，尤其在準備新娘捧花或相關配件時，要更加小心。

3

Q 可以自己製作不凋花嗎？

A 這是很多學生在上課時常常提到的問題。日本的不凋花市場已發展十多年，因此資材商已研發出給一般人使用的不凋花製作處理劑，分A、B兩劑。基本作法是利用A劑脫水、脫色，再利用B劑達到染色效果。在家自行製作不凋花，並不是件難事，但最重要的是，如何達到品質控制，尤其是花瓣質感的呈現。

4

Q 不凋花只能設計成小品的作品嗎？

A 由於經濟泡沫化，日本的不凋花市場發展趨勢走向小品禮物及裝飾功用，而台灣則是很多老師會參考日系設計。其實不凋花只是花藝設計的眾多素材之一，千萬不要因此侷限自己，也不要一味地抄襲，需呈現出擁有自己獨特品味的作品，融合各種素材創作，達到花藝設計的初衷。

5

Q 如何選擇品質好的不凋花素材？

A 不凋花廠商很多，建議大家多比較，千萬別因價格便宜，而購入來路不明的素材，容易潮解並長蟲。目前我常使用的品牌為Primavera、VERDISSIMO、Vermont、大地農園、Florever、TOKA Flowers（東北花材）、岩手縣等，以上均來自日本品質穩定的供應廠商。

6.

Q 不凋花作品在保存兩至三年後，可以如何再利用？

A 日本有部分設計師正積極發展不凋花再利用這一區塊。由於不凋花經過時間洗禮後，可能會有稍微褪色或染塵等狀況，有許多設計師提倡可拆解一些時間久遠的作品，經過整理、除塵、加工拼接，再度組合成一個全新作品，賦予新的設計元素及生命力。

東京花留學

　　那年也不知道哪裡來的勇氣，為了學花，毅然決然地在東京住了將近一個月的時間。從不凋花的基礎課程開始，到取得認定校；從專業Hana Bear認證課程後，接續著進行BRIDES專業的20堂捧花課訓練。

　　回想起來，那些日子其實也只是一個起點，接下來便是不斷地往返東京進行研修。

　　喜歡東京，不是因為它走在流行時尚尖端，而是因為東京的花藝老師，給了我不一樣的學習態度：「永遠追求走在自己的前面，只有保持不斷學習，才不怕被超越！」這是BRIDES的渡辺俊治老師給我的信念，我一直放在心底，謹慎地記著。

　　日本職人的精神，展現在花藝各個領域。有的花藝設計師專精於不凋花設計、有的熱愛乾燥花獨特的季節美感，有人則專精於園藝雜貨……而像渡辺俊治老師，也一直不斷在新娘捧花領域裡精進。

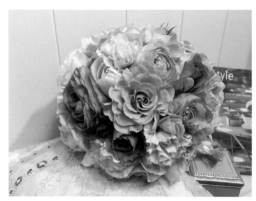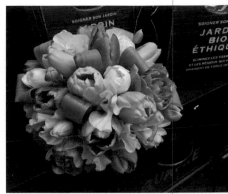

我很慶幸，可以在習花的過程中，下定決心來到東京。

當然，在東京能夠學習到和美學相關的範疇非常的廣。每一次前去研修，在下課以後，在小店遇到的驚喜、街角偶然看見的美景，都成為我創作靈感的來源。西荻窪、吉祥寺、輕井澤、京都及嵐山……曾經踏足過的難忘點滴，都是記憶中美好的學習旅程。

記得2014年春天，曾去拜訪黑田園藝的黑田健太郎先生，當時他正忙著準備出書的作品，日本出版社也在一旁忙碌地拍攝著。當我親眼看到庭園風作品的細膩度時，我竟然情不自禁的熱淚盈眶。這一刻的悸動，至今一直在心底迴盪著；心想：會有這麼一天，我也會為自己的作品感動而落淚……

可以和花共度美好的生活，是我的夢想。當然，現實和夢想之間的距離，只有靠著持續不斷的練習往前推進。許多人問過我，為什麼選擇去東京習花？其實，這只是一個開始，對於未來，我還有更多的憧憬與想像……

巴黎花留學

一直惦念著，對於巴黎的美。

　　無論是建築、咖啡店、還是巷弄的街道，都能感受到浪漫的氛圍。法國人的優雅，不在華麗的服飾裝扮，而是那由內而外散發出的氣息，簡約而脫俗。

　　2014年夏天，我收拾了行囊，準備到巴黎的Catherine Muller flower school，進行夏季的一系列研修。行前的半年，很努力地想學好法文，還請了法文家教授課，雖然到了巴黎之後，可以聽得懂的還是有限，但慶幸的是，Catherine老師是以英文授課。

　　來到巴黎和來自韓國、美國及科威特的同學一起共同研修，可以接觸到不同國家的設計思維，真的相當幸運。每天課堂上會教授三個作品，而在巴黎上課，設計風格自然高雅的Catherine，所規劃的上課花材數量和作品尺寸，都和台灣差異頗大。每次下課後，作品總是大得讓我提不動，只好想辦法送給路人或鄰居，甚至送給在當地夏姿或羅浮宮工作的台灣人。在每天辛苦學習後，這一刻都能收到最美麗的笑容，是在一天辛勞之後的最大鼓勵。

　　每天的巴黎花藝實作課，中午會有一小時的午餐時間。我總是拎著三明治，恣意在公園長椅上享受和煦陽光，看著來往的人群，這是我最貼近巴黎人生活的美好時光。

　　在巴黎習花，最主要的收穫，其實不是著重在花藝技巧的訓練，而是美感的鋪陳、色彩層次堆疊、設計及自然手感的體驗。在這裡，美是隨處可見的！培養的是一種與眾不同的美感、對藝術美學沉澱的厚度。而在花藝設計的領域裡，理性的技術和感性的美

Catherine Muller flower school的櫥窗設計（右）& Catherine Muller在花店地窖為大家上課的模樣（左）。

學，要如何同時並進演繹在作品中，這就是我前進巴黎最重要的原因。

而我也趁著研修的空檔，造訪了幾間美麗的花店，這讓我深深地愛上了巴黎！每個設計師開設的，都是充滿自我獨特風格的小店。不同魅力的花空間，有復古風、奢華風，也有現代簡約風……各式花朵花團錦簇，各顯姿態地陳列著。

印象相當深刻的是14區的Georges François的花店，店內的氛圍令人流連忘返。Georges François是個非常有個人魅力的設計師，擅長於空間氛圍設計，復古奢華的色調，在狹長的店裡展露無遺；而古董老件的收藏也勾勒出Georges本身深厚的藝術品味。走入店內宛如穿梭到屬於他的時光歲月……

走訪巴黎，當然不僅是探尋美麗的花店，在古董市集挖寶，或到美術館、古堡、花園等，接受藝術與美的洗禮，也都是必要行程。在巴黎的假日，搭上1號線來到終點的Chàteau de Vincennes，這建於中世紀的皇家城堡不大，而在城堡不遠處就是Parc Floral de Paris巴黎花卉公園，環境整理得很漂亮，來散步和野餐的人也不少。在這裡意外的收穫，是發現了我很喜歡的橡實！當然，它們的身影依舊留在原地，只是如同季節風物詩的景色提醒了我，秋天近了，而這幅景致，也總在我腦海中揮之不去。

有很多學生問我：「何時再回到巴黎？」答案是：「不放過任何一個可能的機會。」因為巴黎已在我心中烙下了深深的印記。

Georges François與他復古的花店。

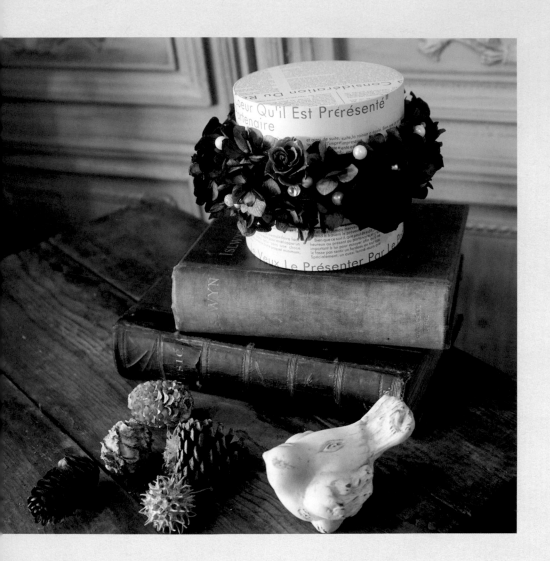

後 記

無論在東京、巴黎，還是台灣……
愛花與惜花的心都是一致的。
無論是鮮花、乾燥花或不凋花，
都擁有獨特迷人的姿態。
花與人之間，是如此單純而美好，
透過巧思設計，可以和花自然對話，因而感動人心，
是我現在最渴望追求的。
接下來，期許自己在生活的日常裡，
認真學習，用心看待自己；
讓每一種感官從心開始，
專注面對、深度的累積；
然後，緊緊握住
時間歲月醞釀而來的領悟。
享受有花的美好人生，
無論酸甜苦辣，
都是極其美好的情致與滋味。

Sylvia's Preserved Flower Design
花草慢時光・Sylvia法式不凋花手作札記

國家圖書館出版品預行編目資料

Sylvia's Preserved Flower Design・花草慢時
光・Sylvia 法式不凋花手作札記 / Sylvia Lee
著. -- 初版. – 新北市：噴泉文化，2015.11
　　面；　公分. -- (花之道；18)
ISBN 978-986-92331-1-8 (平裝)

1. 花藝
971　　　　　　　　　104021274

作　　　　者／Sylvia Lee
發　行　人／詹慶和
總　編　輯／蔡麗玲
執 行 編 輯／劉蕙寧
編　　　　輯／蔡毓玲・黃璟安・陳姿伶・白宜平・李佳穎
執 行 美 術／周盈汝
美 術 編 輯／陳麗娜・翟秀美・韓欣恬
攝　　　　影／數位美學賴光煜・Sylvia Lee
推 薦 序 翻 譯／姜柏如
出　版　者／噴泉文化館
發　行　者／悅智文化事業有限公司
郵政劃撥帳號／19452608
戶　　　　名／雅書堂文化事業有限公司
地　　　　址／新北市板橋區板新路 206 號 3 樓
電　　　　話／(02)8952-4078
傳　　　　真／(02)8952-4084
電 子 信 箱／elegant.books@msa.hinet.net

2015 年 11 月初版一刷　定價 580 元

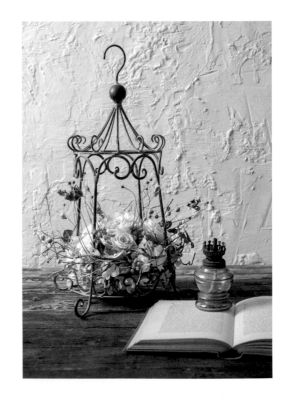